我在乌英苗寨这三年

黄孝邦——

著

广西教育出版社

南宁

图书在版编目（CIP）数据

我在乌英苗寨这三年 / 黄孝邦著 . –– 南宁 : 广西
教育出版社 , 2020.11
ISBN 978-7-5435-8845-5

Ⅰ . ①我… Ⅱ . ①黄… Ⅲ . ①新闻摄影 – 中国 – 现代
– 摄影集 Ⅳ . ① J429.1

中国版本图书馆 CIP 数据核字 (2020) 第 224143 号

总 策 划：张艺兵　石立民
策划编辑：黄红杰　孙华明
组稿编辑：孙华明
责任编辑：孙华明　陆施豆
美术编辑：鲍　翰
封面设计：王　媚
版式设计：鲍　翰
责任校对：陆嫱澄
责任技编：蒋　媛

WO ZAI WUYING MIAOZHAI ZHE SAN NIAN

出 版 人：石立民
出版发行：广西教育出版社
地　　址：广西南宁市鲤湾路 8 号　邮政编码：530022
电　　话：0771-5865797
本社网址：http://www.gxeph.com
电子信箱：gxeph@vip.163.com
印　　刷：广西民族印刷包装集团有限公司
开　　本：787mm×1092mm　1/16
印　　张：10.75
字　　数：100 千字
版　　次：2020 年 11 月第 1 版
印　　次：2020 年 11 月第 1 次印刷
书　　号：ISBN 978-7-5435-8845-5
定　　价：58.00 元

如发现印装质量问题，影响阅读，请与出版社联系调换。

耐心、细心和恒心

——我们如何记录这个伟大的时代

费茂华

新华社摄影部高级记者

黄孝邦是我的同事，也是我非常敬佩甚至有点崇拜的一位摄影师：多年以来，他把自己深深地扎进了广西的十万大山，和那里的人民、那里的泥土融为一体，持续不断地记录着那里的沧海桑田，持续不断地让我感到惊奇。

说实话，我并没有评论他作品的资格：他的记录、他的状态甚至包括他的努力都是我一直梦想去达到的境界。作为一个有"野心"的摄影师，我也想记录这个伟大时代的点点滴滴，我也想使自己的照片成为未来人们通往这个时代的桥梁——当人们回忆起某个历史时刻、某个历史事件、某个历史进程的时候，我希望我的照片能够让人们穿越时空，身临其境。是的，我想这也是大多数摄影师的梦想：自己的照片成了一段历史的经典象征。然而，我虽然有这样的梦想，却一直踟蹰不前，我甚至不知道该去记录什么以及如何去记录。

看着黄孝邦拍摄的照片，我突然想起了中学学过的一篇课文——《为学一首示子侄》，汗如雨下。

　　蜀之鄙有二僧，其一贫，其一富。贫者语于富者曰："吾欲之南海，何如？"富者曰："子何恃而往？"曰："吾一瓶一钵足矣。"富者曰："吾

数年来欲买舟而下，犹未能也。子何恃而往！"越明年，贫者自南海还，以告富者，富者有惭色。

在追求摄影梦想的道路上，我就像那个富僧一样，总在等待，总在寻找，总觉得时机还不成熟；而贫僧一样的黄孝邦，早已始于足下，乘风破浪，直奔南海而去！

然而，这一路确实不好走！如何记录我们正在经历的这个伟大的时代？如果这事很容易，那么谁都可以去做了！

2014 年的时候，在持续拍摄一个贫困山区的小学两年后，黄孝邦曾透露过自己的拍摄秘诀：

> 2012 年 7 月，我第一次和弄勇小学结缘……7月 4 日，我从南宁驾车 4 个半小时到学校，然后在烈日下爬 2 个小时山路拍摄孩子们爬悬崖回家。一路要攀爬，又要拍摄，十分紧张。在悬崖上休息时，全身衣服已经湿透，手脚不停颤抖。其实，这些年下来，这些危险艰辛我早已习惯。但每次爬完，心里都有一个强烈的想法：以后再也不想爬这样的山路了……然而，到目前为止，我到这个学校不下 30次……我第一次在学校里过夜是睡在我的车上。后来，几乎每次去采访，我都会在学校过夜。老师宿舍、教室、办公室，我都睡过。在学校过夜能拍摄到很多生动的画面：学生洗漱、教师的生活状态等。住宿条件艰苦、交通不便，这里的 10 位老师大多是夫妻档，还有老教师带着孙子一起上课、生活，这些都是很生动的故事。

这就是黄孝邦的拍摄秘诀，也是他通往摄影梦想之路的法宝。这样的秘诀其实毫无秘密可言，这样的摄影之路其实谁都能走，然而真正能做到、能坚持下来的，

有几个?

总结下来,黄孝邦的秘诀无非就是六个字,耐心、细心和恒心。他用的是一种笨办法——反复地记录,他去采访现场的次数多到足够让他与那里的山水和百姓融为一体。在这漫长的记录过程中,黄孝邦静静地守候在自己的采访对象身边,守候在这个缓慢发生的新闻现场,耐心地用自己的生命等待着历史长河的缓缓流动;然后用一种外科医生的细心来观察这些缓慢而巨大的变化中每一个微小但关键的节点;最后,用自己的恒心将这个沧海桑田记录下来,并等待着自己的故事化蛹成蝶,飞上蓝天。

经过近十年这样不厌其烦、锲而不舍、持之以恒的记录,我想,当人们提到广西乃至中国扶贫攻坚的伟大工程,当人们提到山村小学的斗转星移,当人们提到中国农村的翻天覆地……当人们提到这些在我们这个伟大时代发生的重要的历史进程和变化时,他的照片应该是一座通往历史的伟岸桥梁。

最后,依然用我在上文提到的那篇古文中的一段话,与各位还在犹豫,还在等待,还在彷徨的摄影师共勉:

> 西蜀之去南海,不知几千里也,僧之富者不能至,而贫者至焉。人之立志,顾不如蜀鄙之僧哉!是故聪与敏,可恃而不可恃也;自恃其聪与敏而不学者,自败者也。昏与庸,可限而不可限也;不自限其昏与庸而力学不倦者,自力者也。

目　录

后　记

乌英大事记

引 子

2020 年，注定不平凡。

回望过去的三年，翻阅乌英的历史影像，我时常会热泪盈眶，为乌英的精神所震撼。我常常在想，有一天，世界会不会为她所感动。

一直以来，我都把我的摄影工作当作种树。每一个摄影项目都是一棵树。我在不断地种树，期待着很多年以后，每一棵树都能枝开叶散，成长为一片小小的树林。

2012 至 2017 年，我到大化瑶族自治县七百弄做《瑶山蹲点影像日记》；2013 至 2018 年我去融安县做《复苏的"空巢村"》。蹲点报道如种树，让每一个系列报道像树木一样生长，最终枝繁叶茂，是我努力的方向。因为有了这两棵树，我希望有更大的工程，就是不断地种树，种成一片林。于是在 2017 年下半年，我满怀热情、雄心勃勃地做了"少数民族聚居区蹲点计划"，计划用 2 至 3 年的时间到广西壮、侗、苗等多个少数民族聚居区去蹲点。现在看来，这个目标已经难以实现。

我最先去的是三江侗族自治县，也基本确定了要在知了村"种一棵树"。随后又到融水苗族自治县选点，融水的条件比三江更加艰苦。两个月时间，我到过融水 10 多个乡镇，对整个融水的基本情况进行实地探访，以寻找合适的苗寨作为"根据地"。

　　2017 年 11 月,我从融水县城来到位于广西和贵州交界的乌英苗寨。这是一个一寨跨两省区的寨子,距离县城 150 多公里。尽管当地已经修通水泥路,但是苗寨的贫困发生率仍在 66% 左右,生产生活方式相对原始,村民热情友善,传统农耕文化和古建筑风格保持得相对完好,扶贫产业正在引进。

　　我的报道从乌英开始,但在乌英待的时间并不长,我依然在各个乡镇不停地跑,但并没有达到很好的效果。

　　转了一大圈,我又回到了乌英。如果扎根不深入不扎实,很多价值就永远挖掘不出来,新闻就永远深藏地底。从 2018 年开始,我基本上都是在乌英苗寨以及附近几个寨子。我感觉在苗寨每天都有忙不完的事情,我发现了乌英更大的价值。虽然在 2017 年的一些报道中,我们可以看到乌英的一些精神品质,但这些精神品质更多地体现在民风和传统上,比如传统的一户建楼百家帮,随礼只有实物不收红包。而乌英更有价值的精神是在 2018 年的几个建设项目上得到充分体现,乌英的故事从这个时候才算是刚刚开始。

　　整个 2018 年,我都专注于报道。我计划用"'1+N'个苗寨 =1 个县"的报道模式,从最细微的角度对一个贫困县的脱贫攻坚工作进行"标本式记录"。"1"是突破口,首先选择最偏远、最具代表性的贫困村寨——乌英苗寨作为主拍摄地,在取得整组报道成功的基础上,再将报道范围扩大到"N"个(多个)苗寨,拓展报道的深度和广度。剖析"1+N"个村寨,就等于剖析了一个县的脱贫攻坚历程,同时也得以窥见打赢脱贫攻坚战的伟大时代。如《勤劳脱贫的双手》,就是通过手部特写展现了少年们学习求知、青年人外出打拼、中老年人留守发展产业,贫困山区群众团结一心,用一双双勤劳的手发展产业,拔穷根摘穷帽,一起创造美好明天的感人场景。画面中的那些手大多布满老茧,有的手握着木工刨刀,有的手在搬运水泥,

有的手在栽种果苗，有的手在建房时发生意外被割掉了两个手指……一双双无言的手，讲述着立志脱贫、自强不息的感人故事，触动着受众的内心。

《苗家的小板凳》《脱贫路上的"希望墙"》《辛勤的汗水》《正在改变乌英苗寨的会议》等，都是通过"寻常中的不寻常"的细节，来展示当地干部和群众都觉得"闻所未闻、见所未见"的视觉角度。当地有很多扶贫干部说，看了这些照片，不仅仅是感受到了力量，更是对他们的扶贫工作有很大的启发。

《乌英苗寨的"娘子军"》《苗寨起新楼　一户百家帮》《古老苗寨脱贫路上的爱情》《父母在　不远行》《跨省区苗寨的联合党支部》等组图，通过对苗乡生活场景的真实记录，反映了贫困山村群众的纯朴、善良、勤劳，也展现了苗山的变化与生机。

进入 2019 年，报道之树正在慢慢成长，我开始把部分精力放在脱贫攻坚这棵树上。长年的驻村扎根记录，我和乌英群众建立起了深厚的感情，并成为他们值得信赖的朋友，不知不觉间，我已成为苗寨的一员。面对乌英的发展，我不应只是观察者，面对群众的困难，我不应置身事外。在种树、修河堤、硬化芦笙坪、建桥等劳作中，我们一起经历了风风雨雨。

乌英存在的每一个问题，都需要我们花很长的时间去解决。2020 年，融水已经向乌英增派了 2 名工作队员，就基层党建、芦笙文化建设、基础教育、产业发展、留守妇女队伍等方面开展工作。乌英苗寨的贫困户在 2016 年还有 92 户，到 2020 年已经全部脱贫摘帽。但是，乌英苗寨的目标不应该仅仅是脱贫。乌英苗寨群众有着大苗山最朴实的精神品质，这里是一片难得的净土，它值得让更多的人了解。

第一章　大山里的苗寨

　　在祖国的西南，云贵高原苗岭山地向东延伸着。在桂黔交界的大山深处，有一座古朴而又美丽的苗寨，那就是我要讲述的乌英。

　　乌英，苗语意为"美丽的新娘"。

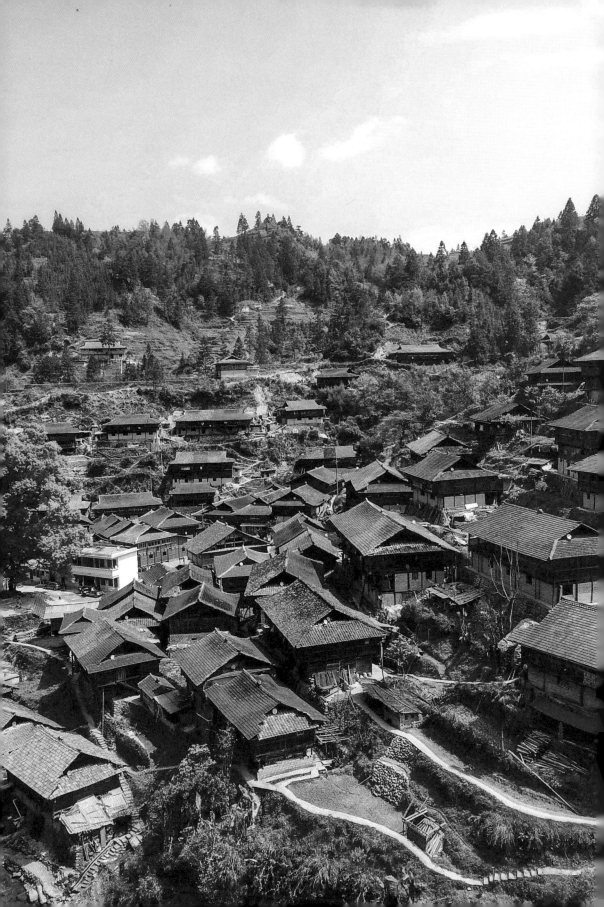

春到大苗山

乌英，我来了

2017 年 11 月 5 日，我第一次前往乌英。当时在手机地图上，甚至找不到"乌英"的所在，只能搜索到"柳州市融水苗族自治县杆洞乡党鸠村"。从南宁出发，汽车在 G72 泉南高速上向北奔驰，4 个小时后到达了融水县城。歇息了一晚后，第二天一大早我便赶往杆洞乡。那时，县城到杆洞乡的公路，有一半正在维修，经常堵车。另外半程经过一个雨季的雨水冲刷后，很多路段坑坑洼洼。汽车有时沿着山路不断爬升，似乎要入了云端；有时又不断下坠，在谷底盘桓。沿路可见那连绵的山脉，苍翠茂密的树林，还有一个个散落的村寨，像一个个孤岛深藏在大山

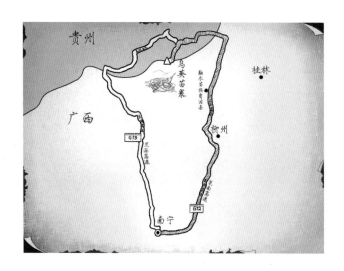

深处。140 公里的路程，我驾车一路颠簸了 6 个多小时。

11 月 7 日一早，我又从杆洞乡出发，驾车 20 分钟，终于来到了我要拍摄的乌英苗寨。

群山环抱，翠绿护卫，两条小溪从大山深处叮咚而下，汇合于寨子中央，缓缓流出田野，再跌下山谷坠入雍里河。据当地人介绍，大的那条叫乌噶，从贵州而来；小的那条叫乌英，从广西而来。两条溪流交汇于此，如同这里的居民，有的户籍属于贵州，有的户籍属于广西，却又百户同心，不分彼此。

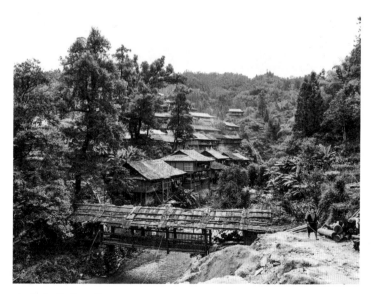

●乌英苗寨旧貌

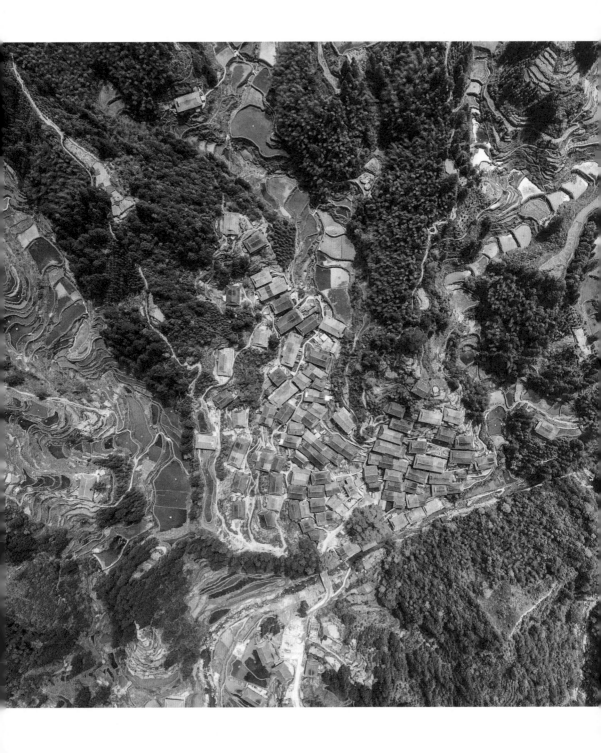

一寨两省区，五姓为一家

桂黔交界，是苗、瑶、壮、侗等少数民族聚集的地区。乌英苗寨是这里最偏远的寨子之一，已经有200多年历史，居民都是苗族。清朝后期，为避战乱和匪患，先后有吴、梁、潘、卜、韦五姓先祖陆续迁入大山深处这个隐秘的褶皱里，开山拓土，繁衍生息。其中吴、梁、卜三姓从广西迁入，各种税赋由广西征收；而潘、韦两姓则从贵州而来，自然向贵州纳税，因而从100多年前开始，

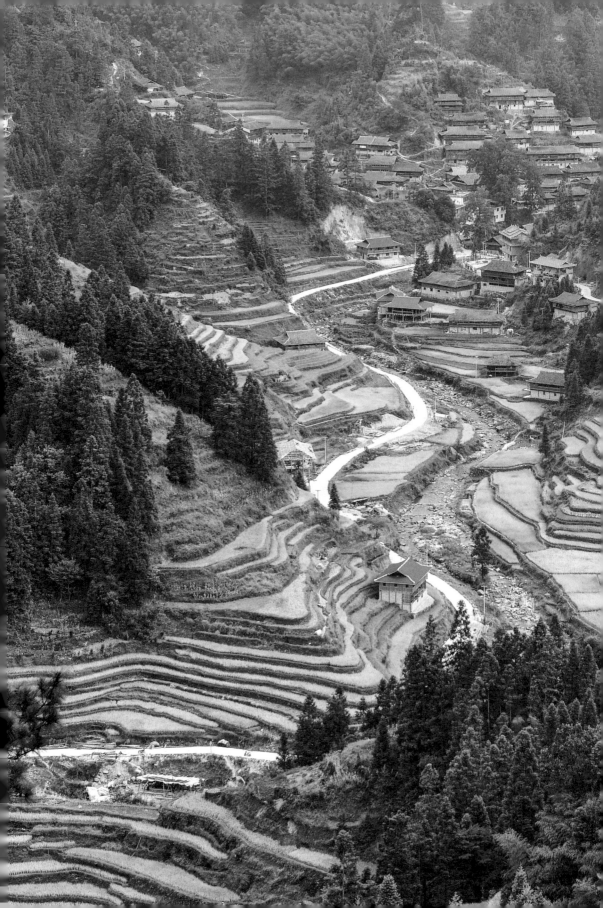

这个小小苗寨的居民户籍注定分属两地，直到今天也是如此。如今，乌英苗寨 143 户居民中，102 户属广西壮族自治区柳州市融水苗族自治县杆洞乡党鸠村，41 户属贵州省从江县翠里瑶族壮族乡南岑村。

乌英苗寨最大的特点在于"一寨两省区，五姓为一家"，这是中华民族大家庭民族融合的结晶，民族团结进步的典范。寨子里从未发生失窃事件，邻里之间也从无争吵，大有"夜不闭户，道不拾遗"之景。户籍虽分属两省区，但在乌英人心里，却全无桂黔之分，只有乌英一寨，他们心系一处，地无边界，田产、房屋全是"插花"而成，你中有我，我中有你。

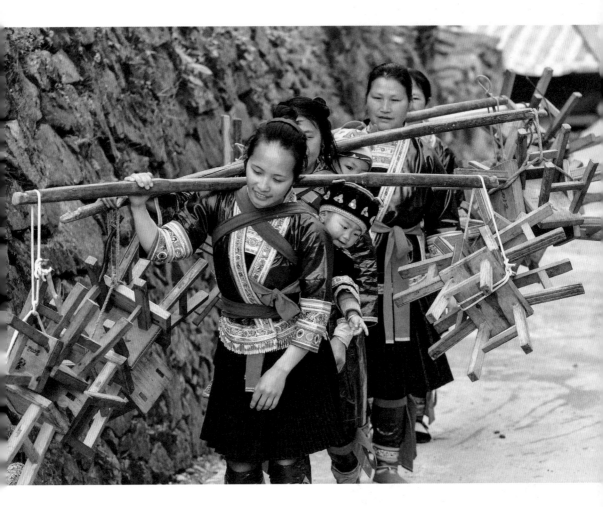

坐落在"一寨两省区"的山区腹地，使得乌英至今还保留着原始的风貌和贫困的烙印。

因为交通的制约，杆洞乡的整体发展也相对缓慢。而乌英苗寨的发展相对乡政府周边的几个村寨要落后至少10年。截至2016年，乌英苗寨的140户家庭中，有92户是贫困户。

接下来的半个月，我对乌英有了初步的了解。

一是寨子的环境比较脏乱差，群众生活依旧很贫困，贫困发生率超过60%。

二是妇女们小时候大多没有上过学，几乎不会讲普通话和桂柳话，很多人连县城都没有到过。

三是乌英山多地少，群众赖以为生的是人均仅有的两三分梯田。

四是自给自足的生产生活方式相对原始，传统农耕生活方式保存得相对完好，人们日出而作，日落而归，精耕细作着深爱的每一寸土地。

五是桂黔两省区联合党支部和跨省区教学点的运行模式很特殊，两省区共管的模式也特别。

六是人们对芦笙文化的热爱超乎想象。

七是桂黔两省区的群众在这里长期融合，和谐相处。

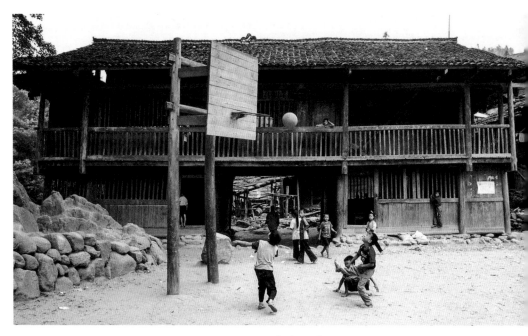

●乌英小学旧貌

八是一些民俗极具特色：一户建房百家帮，喜宴贺礼只见禾谷、酸鱼，不见红包。

九是长期封闭和发展滞后导致乌英人在与外界的交流中，似乎缺乏一点点自信。

十是这两年，村民们种过百香果，种过红薯，却都没有获得很好的效益。

乌英这些基础设施、文化、地理环境、生活方式、民俗、产业、党建等方面的特点，成为我们日后研究它如何实现脱贫进而开展乡村振兴工作的基础。

乌英的脱贫攻坚工作，是一个很长很复杂的系统工程。如果把乌英苗寨的脱贫攻坚工作也看成种一棵树的话，那么，基础设施就是这棵树的枝叶，党建、产业、教育等就是赋予树木勃勃生机的营养和水分。多年后，它能否枝繁叶茂，取决于党和政府各项政策措施在乌英的落实情况，取决于各级党员干部和乌英群众的努力程度，也取决于摄影报道的深入程度。

这段时间，我在苗寨里积累了一些素材，也慢慢喜欢上这里，决定将这里作为融水脱贫攻坚摄影报道的蹲点基地，"苗山脱贫影像志"这棵树就这样在大苗山种下了。一项内容、一个选题就是"苗山脱贫影像志"的一条枝干，一张照片、一个文字

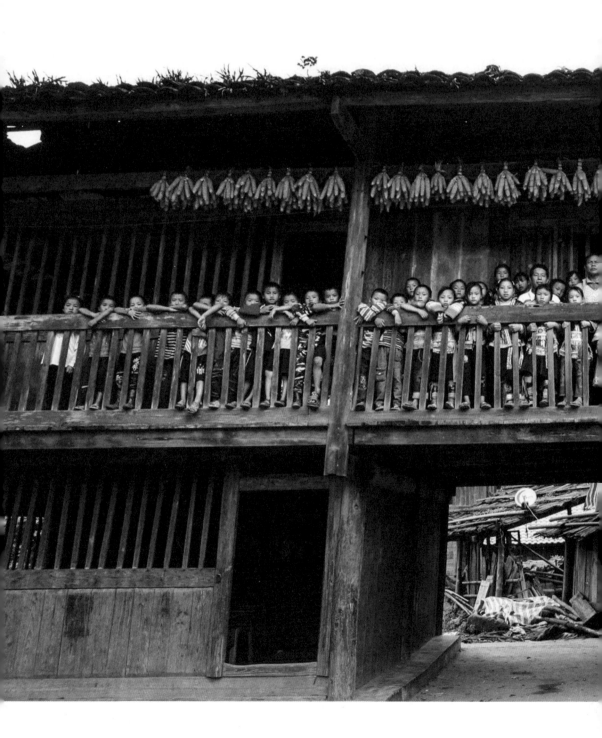

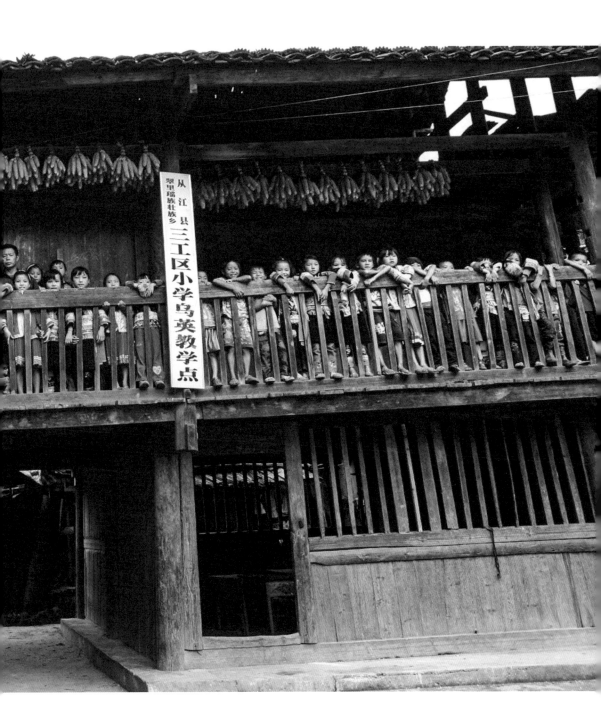

就是一片叶子，每一个酸甜苦辣、喜怒哀乐的瞬间，都是流淌在枝叶里的养分。

乌英苗寨这样过年

苗家欢乐多

苗族人是多才多艺的，所以乌英苗寨里的节日特别多，农历十二月初一至次年二月初一属过年期。首先是苗年，年轻人喜欢吹芦笙走村串寨、打同年（意为交朋友），活动一直延续到春节。每年农历腊月初六，四面八方的人们便汇聚在古枫下的芦笙堂，共吹一堂芦笙，载歌载舞，通宵达旦，共庆新年。芦笙堂边挺立着四棵古枫，它们同根连体，枝繁叶茂，成为乌英"一寨两省区"团结和睦的象征。古枫备受人们的珍爱，它们既是祭祀先祖神灵的圣地，又是安放封存芦笙和村民休闲纳凉之所。

二月中旬，择日过春社。节日当天，村民集结队伍，吹芦笙绕着村子走半圈，预示春耕即将来临。

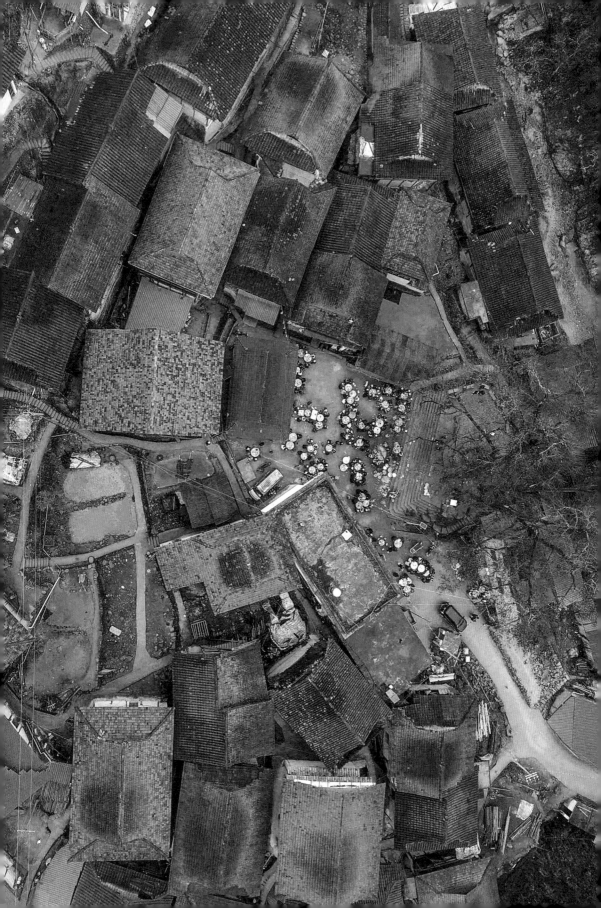

此节过后，吹奏芦笙和苗笛等娱乐活动便到禁止期，大家须共同遵守禁令。传说，很多年前，苗族先神看到大家沉迷于娱乐，不思农耕，便制定下这一规矩，让大家行乐有节，依时农耕。

在众多的中国传统节日中，苗族的新禾节也许是唯一没有确定日期的节日，日期大概在小暑到大暑之间，以早稻成熟为标志。在苗寨里，由于各村的水土、气候等自然条件不完全一致，早稻的成熟时间也会不一样，往往会相差几天。因此，每个苗寨的新禾节也会有先有后，不尽相同，但苗族人民对于庆祝新禾节的情感是一致的，都是表达人们对丰收的庆祝和喜悦，隆重程度仅次于春节。新禾节共 7 天，第一天清早，各家各户到田间取三五串谷穗，包成"粽子"放回田里去，插上草标，再回家过节。封存半年的芦笙，在这一天终于可以取出来了。

芦笙号称苗族文化的活化石。乌英芦笙

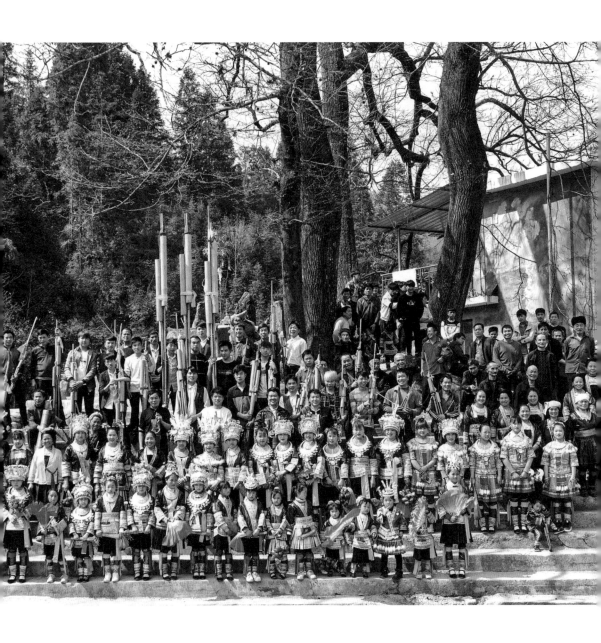

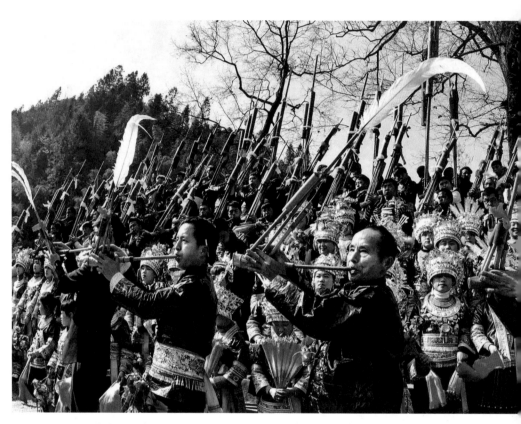

●传统与现代并存的娱乐活动

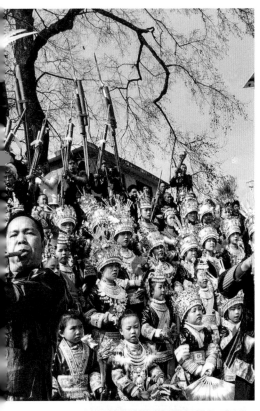

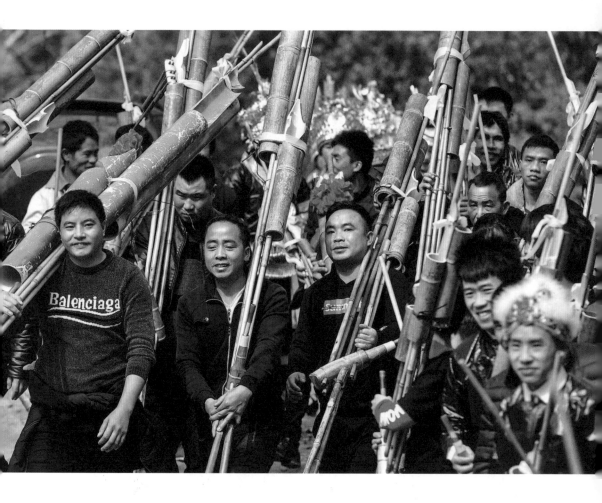

调多曲长，悠扬婉转，自成一格，每一曲似乎都在诉说着一个深情动人的苗族故事。毫不夸张地说，没有不会吹芦笙的乌英人，乌英人的血液里流淌着芦笙的乐声。乌英屯村民是杆洞乡有名的芦笙吹奏能手，会的曲调多，吹奏耐力强，他们吹芦笙可以从早吹到晚都不觉得累，且吹奏节奏齐整，芦笙甩摆姿势整齐大方，属当地最具水平的芦笙团队之一。每年春节杆洞芦笙会，乌英芦笙队必到，且常在最后压轴出场。那一首首悠长的芦笙调，让很多苗家人久久不肯离场……

此外，苗歌也特别动听，尤以即兴编唱最为流行，无论男女老少都能张口成歌。

●百鸟衣节

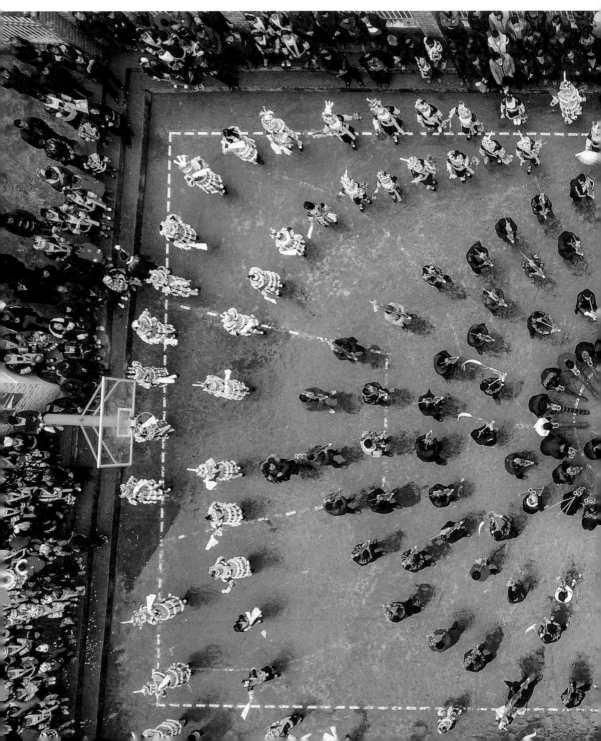

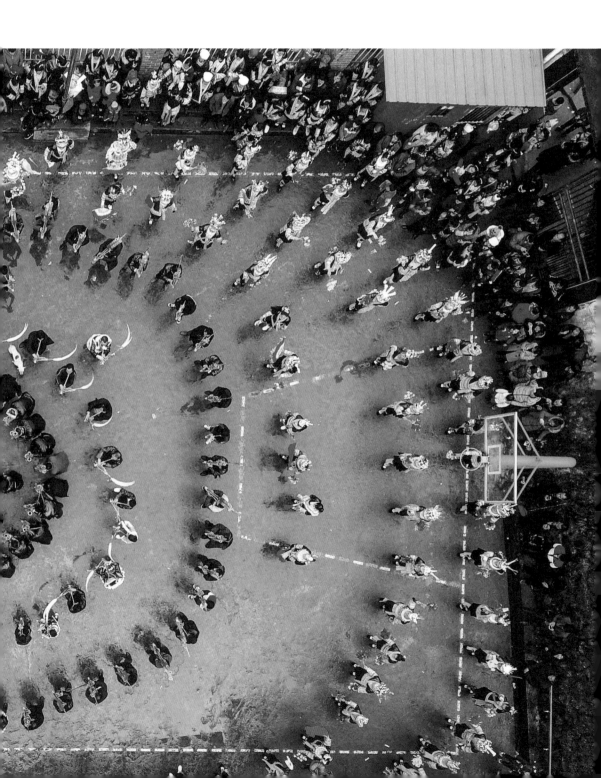

第二章　美好生活是奋斗出来的

这些手有的握着木工刨刀，有的在搬运水泥，有的在栽种果苗，有的在建房时发生意外，被割掉了两个手指……一双手，就是一部人生奋斗史。

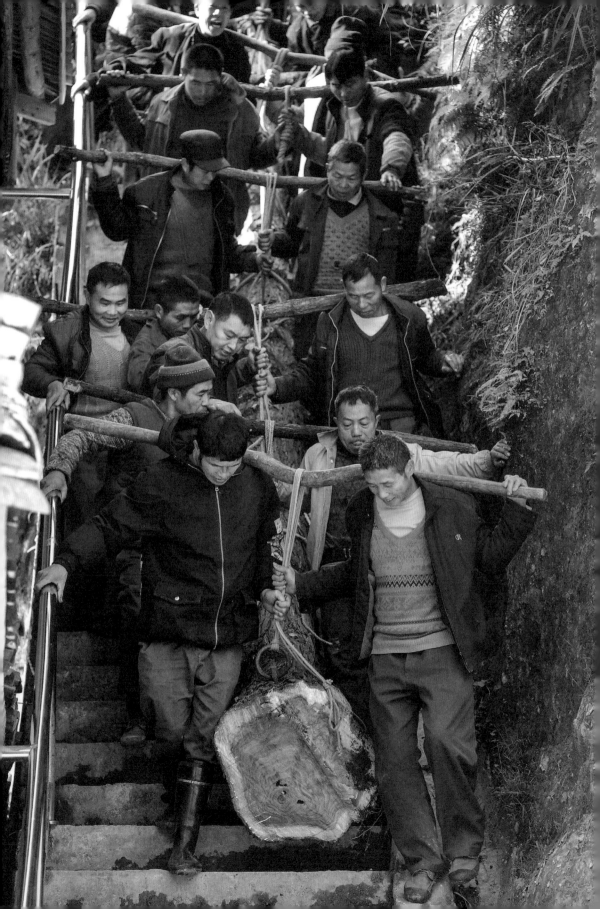

手的震撼

2017 年 11 月，地处高寒山区的苗寨已入寒冬。

我在大雨中拍摄，相机、衣服被水淋湿，刺骨的寒风吹着双手。一位老人突然出现在我的身后，她用手轻拍我的肩膀，热情地招呼我到屋里烤火。

在苗寨，火塘是非常重要的。火塘一般位于二楼正中，用宽厚老杉木板镶制成一个边长约 1.5 米、深约 0.6 米的正方形木槽，槽内用黏性强的黄泥巴填满舂紧，中央安放有三脚铁架，用于架锅煮食。不仅如此，火塘还是取暖、聚会、聊家常的地方和年轻人走妹行歌、谈情说爱、举行婚礼仪式的场所。

我随老人进入木楼，一群老人正围坐在火塘边，一边聊天一边喝米酒。坐定下来，一位老人突然抓住我的手，又是摸又

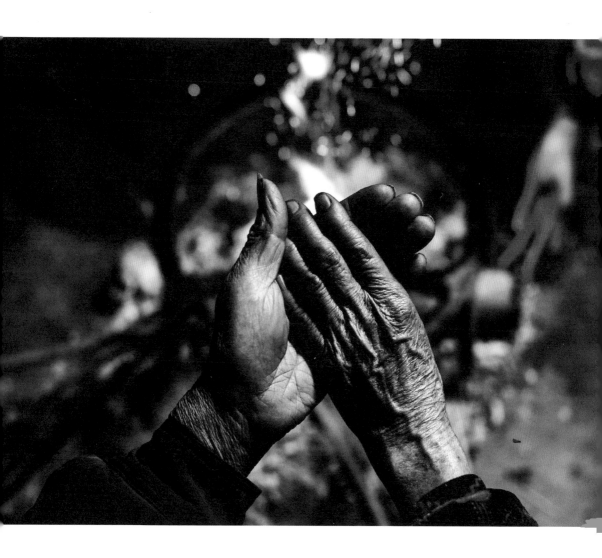

是焐。老人用苗语似乎在说："年轻人，外面好冷，你看你的手好冰……"在感受到老人突然伸过来的粗糙的大手时，我环顾火塘，在昏暗的木屋里，十几双饱经风霜的手在红色火光的映照下散发着"灵光"。我被震撼了，心里顿时升腾起一个想法："这些手不就是脱贫攻坚的最关键的力量吗？"于是，我决定把这些手放在产业脱贫的大背景下进行拍摄，通过手的特写展现苗族群众自强不息的奋斗精神。

在接下来的三个月里，我拍摄了100多双手。这些手有的握着木工刨刀，有的在搬运水泥，有的在栽种果苗，有的在建房时发生意外，被割掉了两个手指……一双手，就是一部人生奋斗史。每一次对准一双手按下快门，都是我在对每一种人生表达敬意。

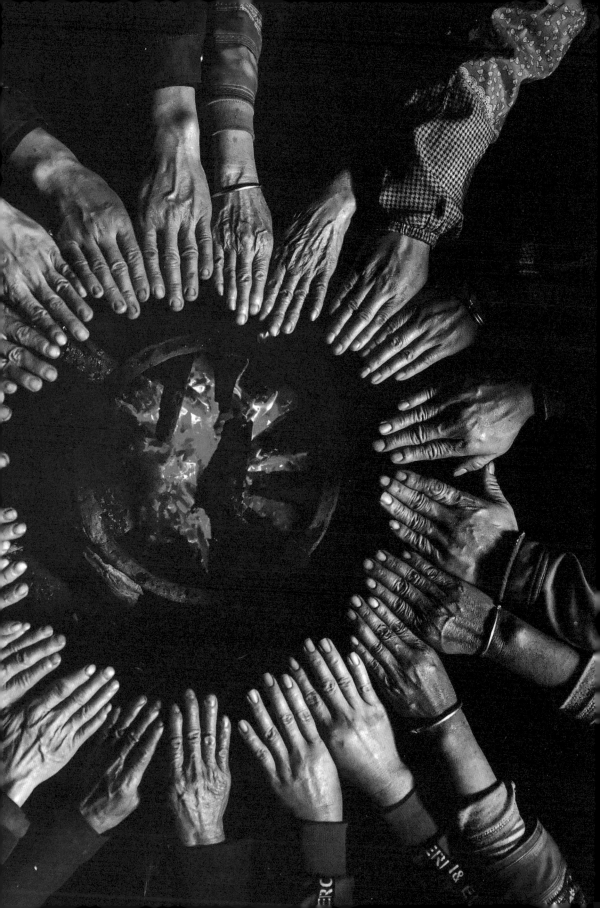

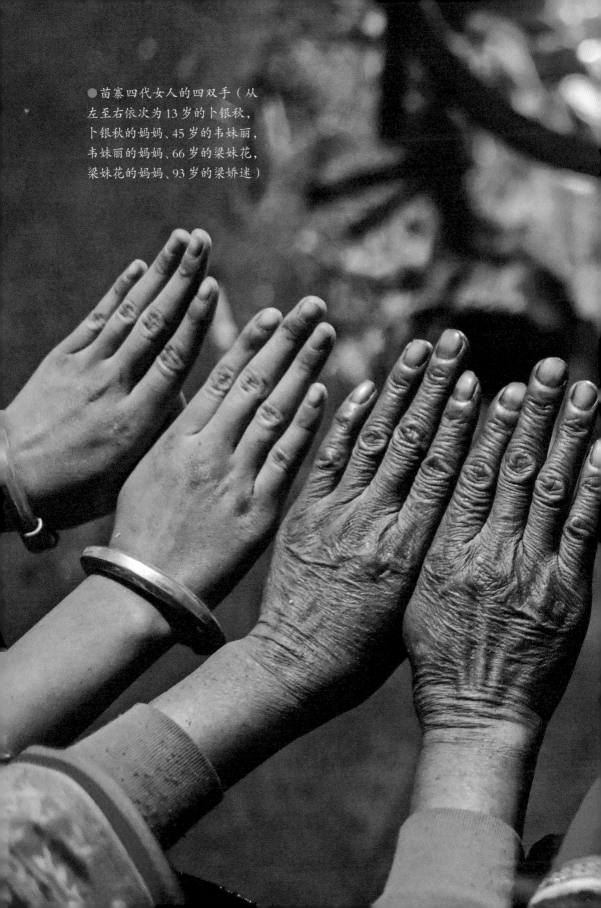

●苗寨四代女人的四双手（从左至右依次为13岁的卜银秋，卜银秋的妈妈、45岁的韦妹丽，韦妹丽的妈妈、66岁的梁妹花，梁妹花的妈妈、93岁的梁娇迷）

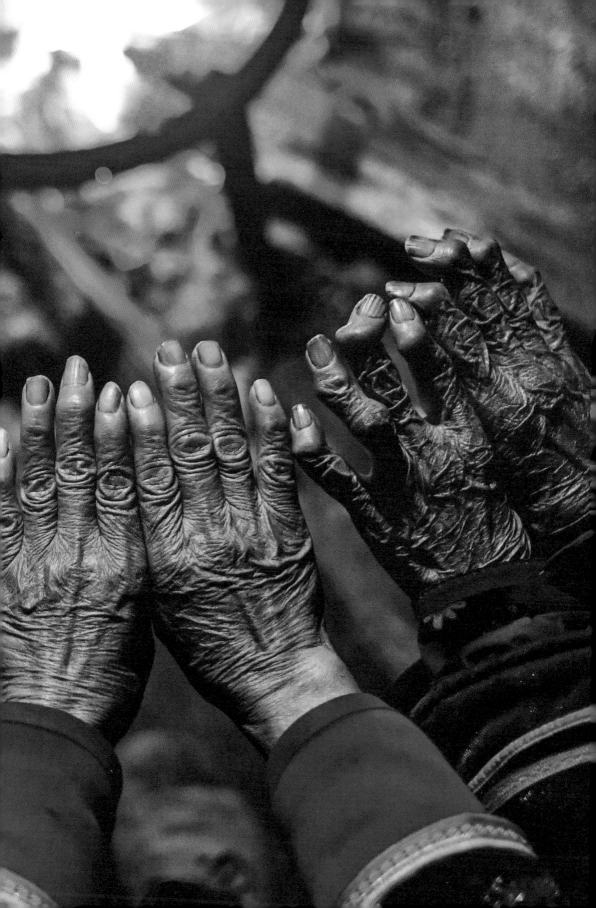

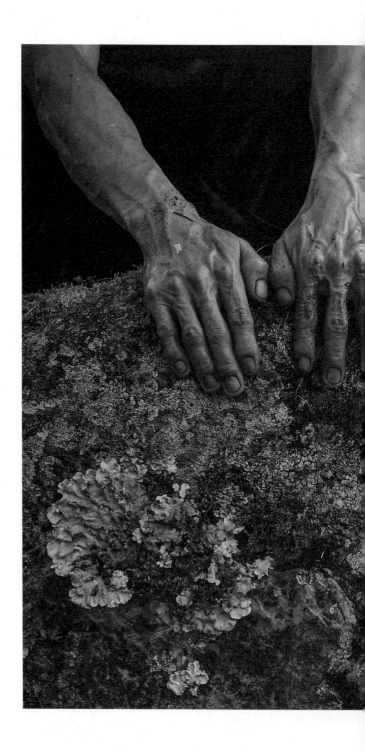

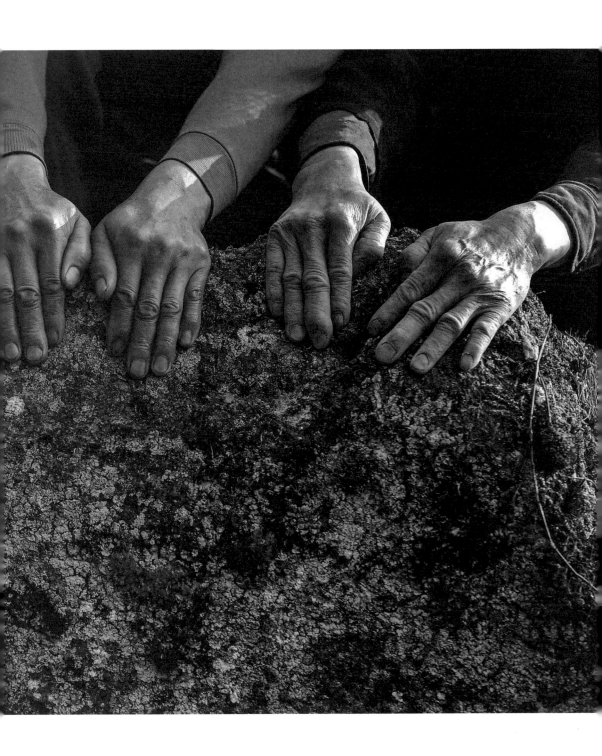

这一双双手，展现了少年们学习求知、青年人外出打拼、中老年人留守发展产业，贫困山区群众团结一心，用一双双勤劳的手发展产业，拔穷根摘穷帽，一起创造美好明天的感人场景。一双双无言的手，讲述着立志脱贫、自强不息的感人故事。

山间地头的午餐

我渐渐对乌英熟悉起来，也对这里的"民生多艰"有了更加深刻的认识。拿整个融水来说，由于地处云贵高原东南部与广西盆地的过渡地带，石漠化问题严重，全县总面积4665平方公里，山地就占到了85%左右，复杂的地理环境和恶劣的自然条件导致农村交通基础设施严重落后。而乌英是其中最偏远落后的地方之一。据村干部说，水泥路1978年就通到了乡里，却迟迟到不了乌英。山上有木材，可销售是个难事。他们还是要扛着

木头，翻过一座山、蹚过一条河，走 4 个小时的路到乡里去销售。运输成本太高了，比如一根木头卖 50 块钱，运出去的人工成本却要 100 块钱。

山多地少，乌英人赖以为生的是人均仅有的两三分梯田。他们主要的生计是种地，但粮食产量少，不够吃。混着红薯、木薯的杂粮粥，是苗家人最常见的饮食。他们的田地零零散散地分散于山间，甚至就是那么一小块梯田，乌英人却无不视若珍宝。交通不便，人们去田地干个活，来回两三个小时是常有的事。为了节省时间，他们常常带上易于保存的糯米饭、酸鱼等食物，再煮一把山上的野菜，烧几条稻田里的禾花鱼，锯竹筒成碗，修树枝作筷，铺树叶为桌，就这样在山间地头解决午餐，千百年来形成了苗家独特的饮食文化。有时，我在摄影的路上碰到他们，他们会热情地邀请我共进午餐。以地为席，山间地头的午餐别有趣味。

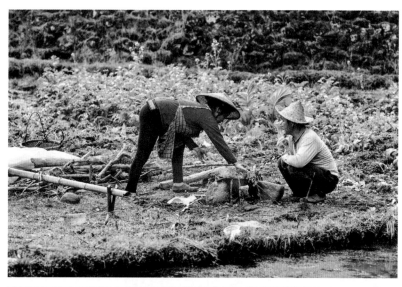

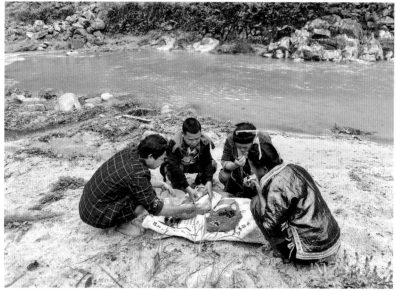

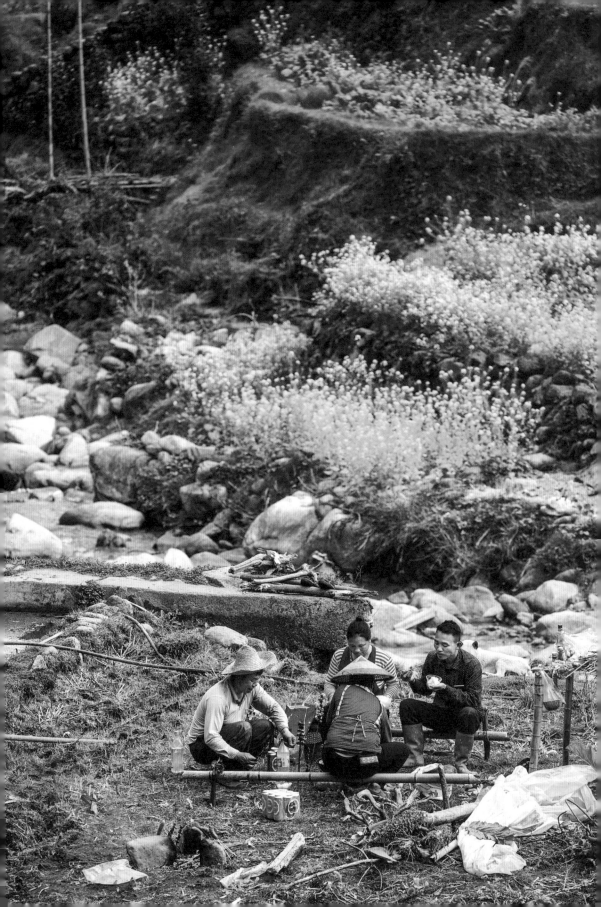

　　近年来，一些乌英人通过发展教育、外出务工、发展产业来实现脱贫致富。与此同时，乌英人依旧日出而作，日落而归，精耕细作着他们深爱的每一寸土地，延续着祖祖辈辈的传统农耕生活。物资运送主要靠肩挑马驮，大多数家庭零星散养着几只山羊、香猪和鸡鸭。有的农妇白天用扁担挑着两三只土鸭到河边放养，到了傍晚再把鸭子挑回家。

春天，我见证了他们扛着秧苗上山下河

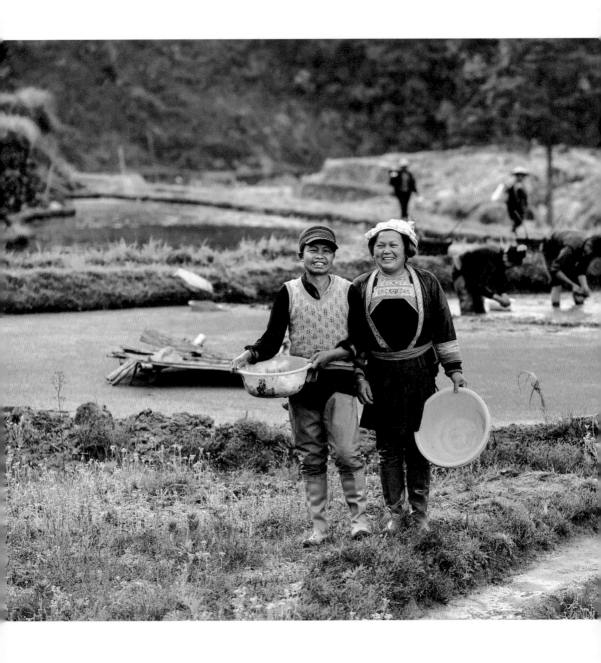

这是劳作的艰辛。

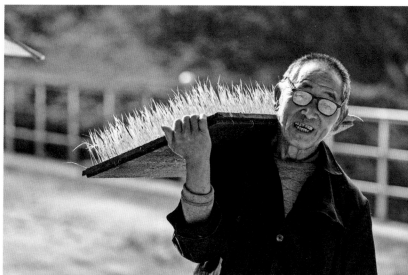

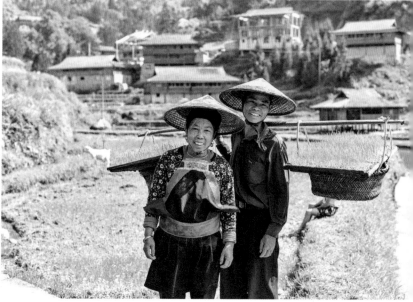

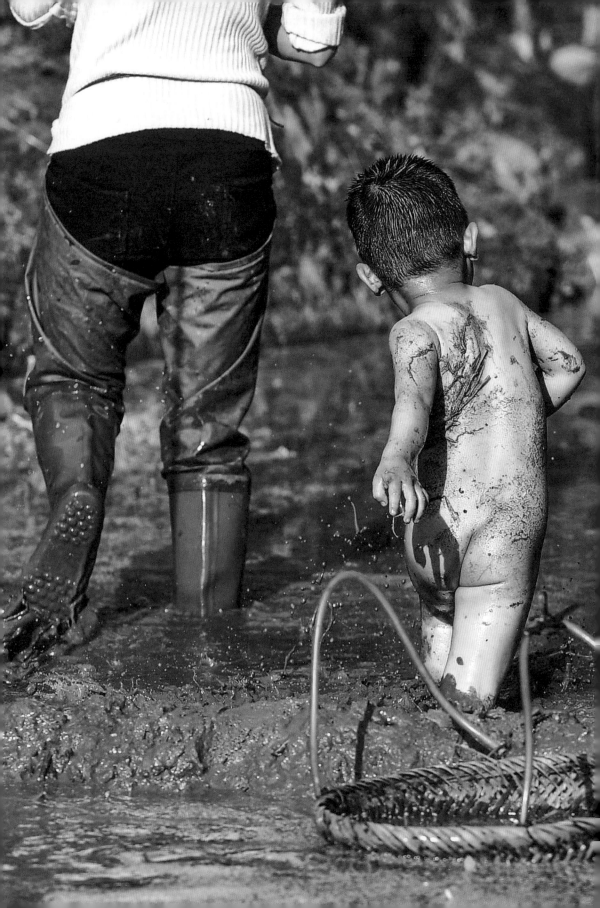

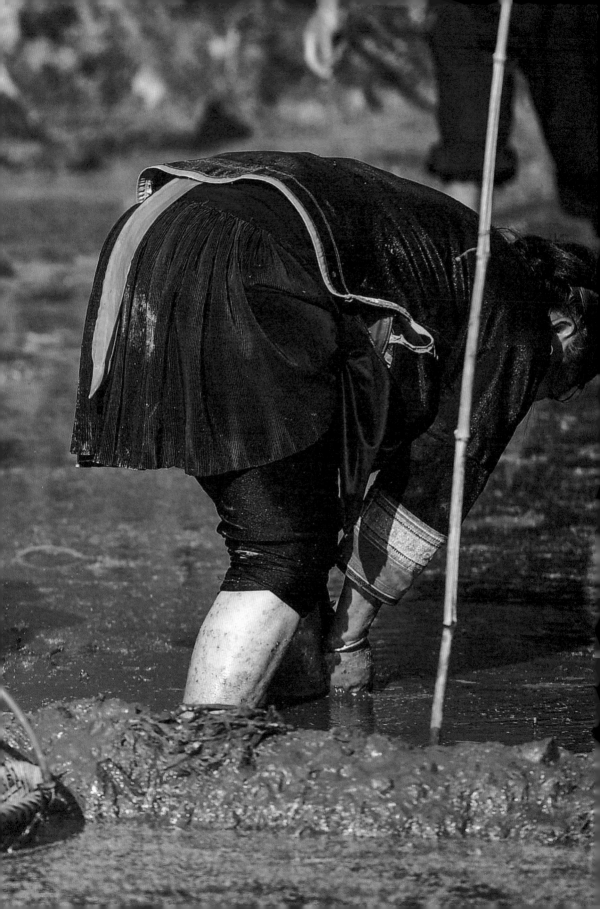

秋天，我见证了他们肩挑金黄的稻穗

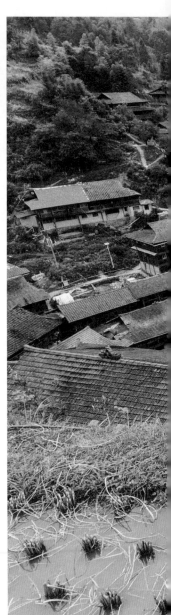

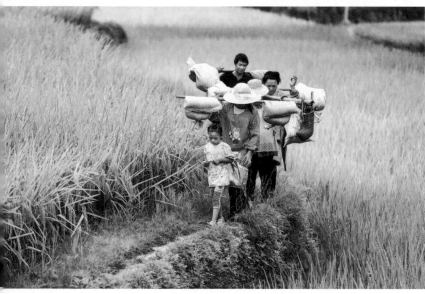

这是丰收的喜悦。

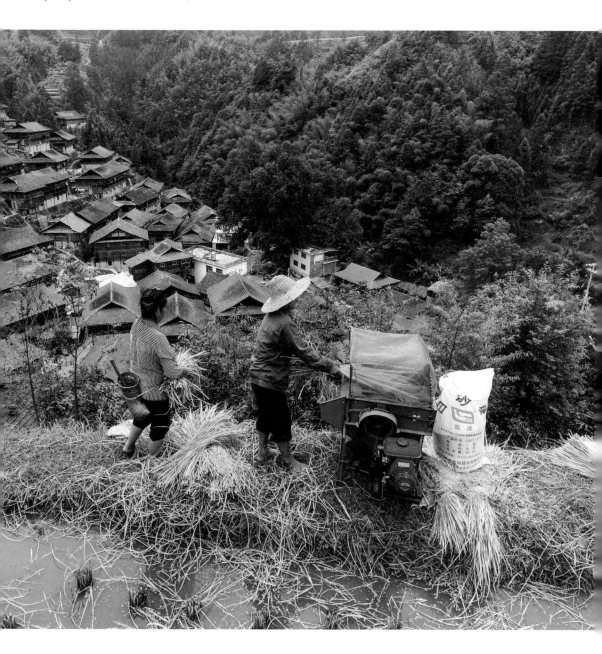

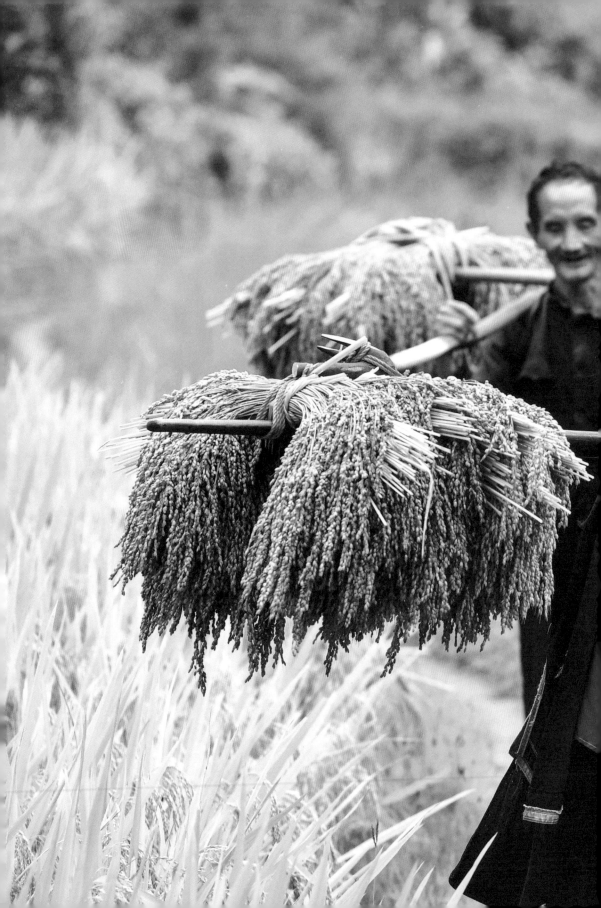

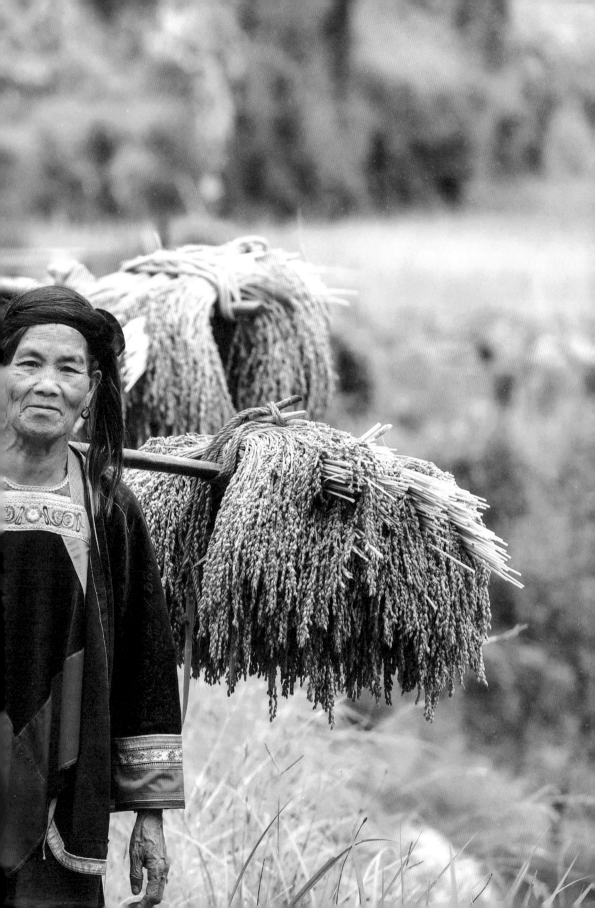

老党的爱情

有车的感觉真好

刚来乌英那会儿，我还住在乡里。后来在乌英待久了，来来回回，有时候很晚才回去，梁安合、梁英迷夫妇便给我收拾了一间房子。拍摄期间，我索性住到了他们家里。大家都叫梁安合"老党"（老党员的意思）。他是寨子里少有的文化人，当过党鸠村的村委会副主任，当过小学老师，是村子里德高望重的老人。他的儿子梁秀前，在村子里也是经济能人。

2019年4月18日，老党把原来零零散散记在墙上的已经模糊不清的购车记录，又工工整整地在墙上抄了一遍。从摩托车到面包车，从货车到小轿车，不断升级的车型，折射了这个家庭生活的变迁。"有车的感觉

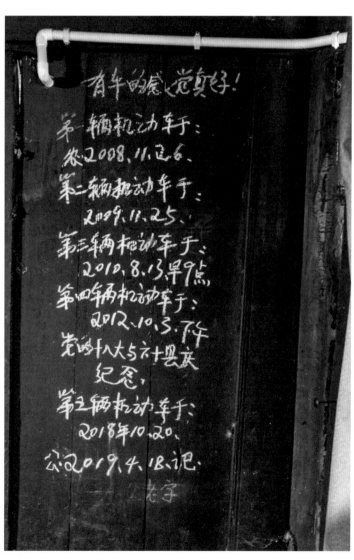

●老党家的"购车编年史"

真好。"10 年前，梁秀前从广州将第一辆摩托车骑回寨子时，在家里木板墙上写下了这句话。一天，梁秀前兴致勃勃地给我讲起了他的"购车编年史"：

听我父亲说，他第一次见到车还是在画本上，直到公社里开回了一辆拖拉机，大家才知道，这是车了。小时候，父亲带我去乡里，我第一次见到车，就爱上了这个"大家伙"。回家后，父亲用木头造了一辆，很快成了最受苗寨小朋友欢迎的玩具。这辆木车还有方向盘控制方向，小朋友都抢着骑。有的村民不会做，要我父亲帮忙，我父亲就说拿酒来换。

小孩子骑着木头车的快乐，无法改变生活的窘迫。1994 年，我到乡里中学读书。每年 183 元的学

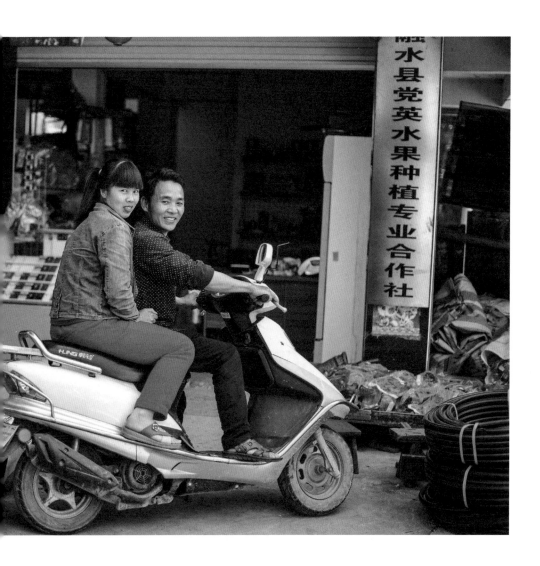

费，成了家里无法承受的负担。第一年东拼西凑，到第二年，没钱了。

最终，我无奈地选择了辍学。1995 年，我成了乌英苗寨唯一的初中生，却搭上了前往柳城县的班车，成了寨子里为数不多外出打工的青年。

我的第一份工作是在柳城县的红砖厂开机器，做得好的话，每月有 180 元的工钱。一个月就能赚够一年学费，我也想过回去读书，但是我每月大部分的工钱要寄回家买米，读书也就成为一个渐渐远去的梦。

打工第二年，厂里的老板买了辆摩托车，全厂加菜庆祝。我跟他说："如果我每个月能存下钱来，我一定也要买辆摩托车。"此后多年，我辗转多地务工，每个月都只留下极少的生活费，其余的一概寄回了家。

希望出现在 2006 年。父亲来信说，家里种了杂交水稻，米够吃了，不用再寄钱来了。政府的杂交水稻让大家终于能吃饱饭，还有了余粮。外出打工 10 余年的我，这时候才感觉自己真正走出了大山，从黄土地的束缚里挣脱了。

好消息接二连三。2008 年，父亲又来信说，家里通了公路，还有一公里就到寨门口。我难以置信，马上请假回家，

果然看到了一条蜿蜒的砂石路。"真的通路了！"我记起三年前和朋友许下的诺言，哪一天家里通了路，就回家。我又记起自己一直以来的梦想：买车。

2008年底，我开着摩托车载着妻女出现在乌英苗寨，全寨都沸腾了，这是寨子的第一辆车！回到大山，我开了寨子里第一个小卖部，经常开着摩托车外出谈业务。回到寨子的第二年，我又花费18500元购置了一辆二手面包车，并开了寨子里第一家木材加工厂。第三年，我又购置了一辆更大的二手车来拉货。

2012年，我的第四辆车进了门，也是一辆二手车。"我们的明天会更好。"父亲在家里的木墙上写下这句话。

2015年，政府大力实施脱贫攻坚工程，我的车在此时发挥了更大的作用。在寨子实施危旧房改造、水改、电改等工程时，我开着车一趟趟拉回物料。我用车见证了苗寨换了新颜：水泥路直通村民门前，村里有了更卫生的水、更稳定的电、更干净的生活环境……

在扶贫干部的积极推动下，2017年，乌英苗寨成立了党英水果种植专业合作社，我成了合作社的带头人。大家把荒山开垦成果园，特色种植产业成了苗寨脱贫致富的新希望。

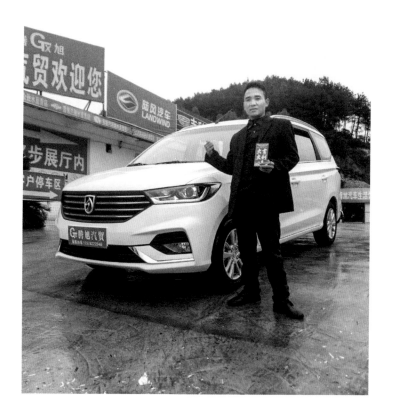

然而，自然灾害就是那么无情，2018 年的一场冻灾，把种植的百香果苗冻死了不少。我们又得想其他的法子。

来到乌英以后，我时常为这种百折不挠的精神感动着。我相信，在合作社的道路上，乌英人一定会成功的。

2018 年，梁秀前又花了 7 万元购置了一辆小汽车，这是他购买的第五辆车。人们相信：越来越多的汽车会驶进苗寨人家。

民宿梦

大山里的日子过得艰辛，年轻人大都选择了外出打工。吴新仁也一样，他在很长一段时间也辗转广东等地打工，不仅积攒了些积蓄，还收获了爱情。他的妻子何玉清是融水苗族自治县安太乡那边的，安太乡比乌英的条件好多了。何玉清第一次来乌英，

●吴新仁家正在修建的民宿

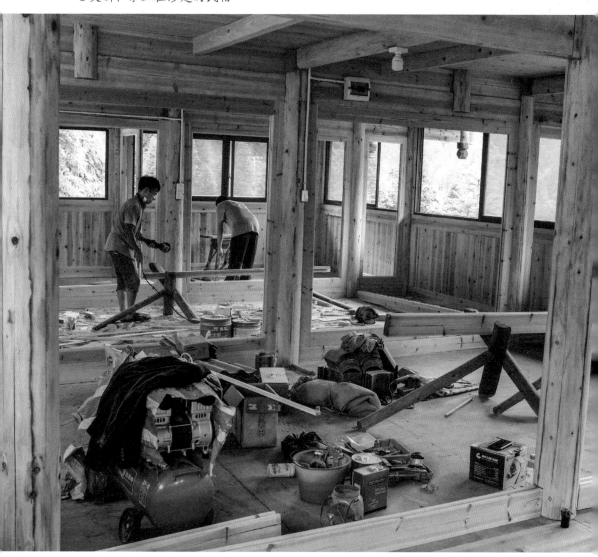

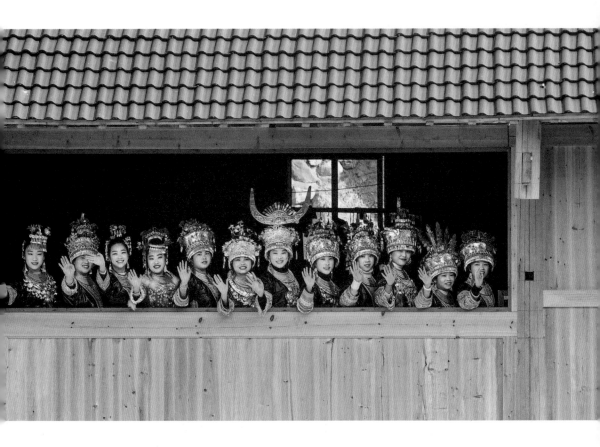

简直惊呆了，倒腾了好几种交通工具，花了十几个小时才来到乌英这个山旮旯。没承想，十几年后，她居然成了乌英的妇女主任。

　　无论身在哪里，吴新仁都牵挂着乌英，牵挂着渐渐年迈的父母。"父母在，不远游"这句话常常萦绕在他的耳边。2005年，吴新仁下定决心回到寨子。做些什么呢？他毕竟走南闯北，在大城市见过世面，他在外面跑起了运输，妻子在家开起了小卖部，一家人日子倒也过得滋润。吴新仁的两个小孩相差十几岁，这在苗寨是很少见的。吴新仁告诉我："那时在外面打工，没有太多的精力一下子养育两个孩子。等老大长大了，才要了老二。"这种朴素的计划生育观念和对教育的重视，挺让人佩服的。

　　看着寨子四周的乡村旅游越来越红火，吴新仁又有了新的想法。乌英苗寨有"一寨两省区"独特的地理位置，有美丽的风景，有保存完好的吊脚楼，有别具风情的苗族风

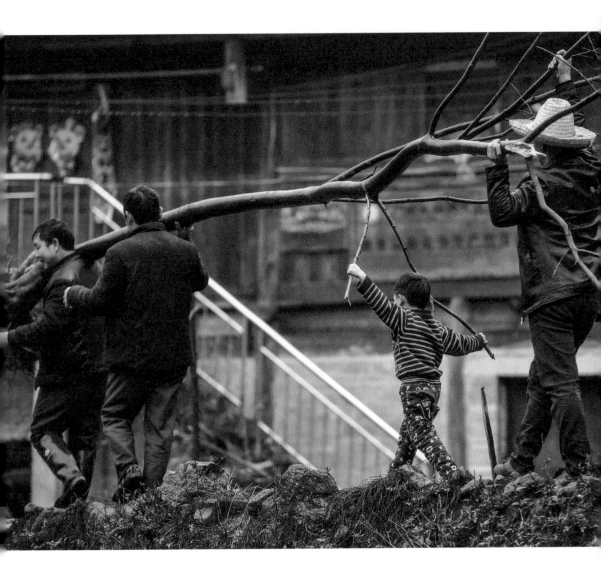

俗，来乌英游玩的人也会越来越多，发展民宿应该很有潜力。说干就干，吴新仁请了专业的木匠师傅，在寨口的必经之路盖起了三层木楼民宿。今年，木楼已经接近完工。走上木楼，吴新仁兴奋地跟我介绍，有多少间房，哪里做卫生间，哪里放床。我从吴新仁的眼中，看到了乌英人脱贫致富的决心和希望。

有树初长成

进入 2019 年，报道之树正在慢慢成长，我开始把部分精力放在脱贫攻坚这棵树上。和很多到乌英的人以及乌英的群众畅谈过乌英的发展，最后大家一致认为，种树好。

我们种的是山苍子，这是一种在苗山里很常见的野树，漫山遍野都是。苗族群众日常用它的树枝来烤鱼，用花籽来做盐碟，特别香。在他们看来，这是一种野树，没有什么大的经济价值，更因为它

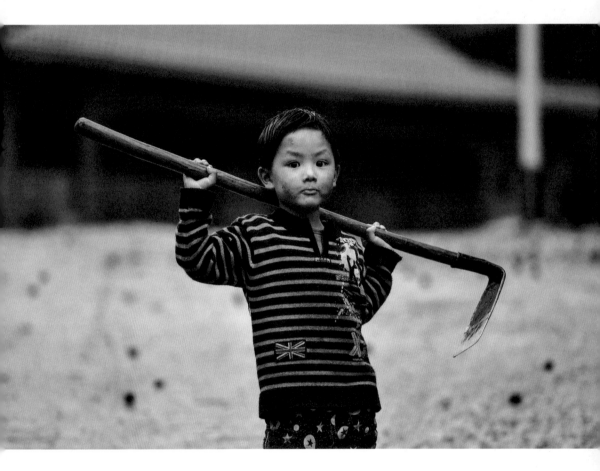

们长在野外,连观赏价值都被忽视了。实际上,山苍子浑身都是宝,可以榨油,做药材、调料。山苍子花期很长,有两三个月,非常漂亮。从未见过哪个寨子种过这种树,这种唯一性更加容易打造品牌。而且,野树的树苗是不花钱的,也就是说,种这个树,不需要投入很多的成本。我们没有花一分钱,就把寨子美化了。

3月14日,大家决定好了,晚上酒过微醺后,乌英苗寨联合党支部书记就开始广播,说的都是苗语,他翻译给我听:明天,大家上山劳动,每家每户顺便挖两三棵山苍子树苗回来,种在房前屋后。

第二天一早,支书又一次广播,我听到广播里有"黄记者"三个字。

吓我一跳,我估计支书在广播里说是我叫大家种的,而且广播里没有说任何理由,就说了是"黄记者"叫大家种的。虽然我在乌英有一定的群众基础,但说是我发动群众种树,显

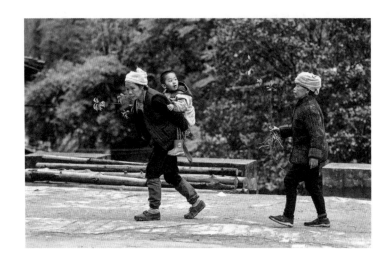

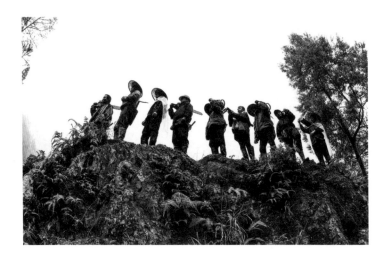

然是不太合适的。有人看出我的担忧，说没事，植树造林，不花钱，顺手种，不费时，不影响劳作，就当是公益事业。

就这样，两天时间，村民们都按照广播上的倡议去做，每家每户基本都种了两三棵。67岁的老党一个人种了50棵，还有核心团队的积极分子在村里的公共场所种了100多棵。这样算下来，整个寨子种了四五百棵。但这个时候，很多人并不太清楚为什么要去种这个野树，甚至还有人把我们种在公共场所的树苗砍断拔掉。支书说，他会去做群众的思想工作，可是一到广播就只有"黄记者"了。

几百棵树种完了，大家一看，这不行啊，并没有达到规模的效果。大伙一合计，要再次发动。于是又去广播，又是黄记者。每次听到这个广播，我都有一点慌。没事，就当是义务劳动，我只能这样安慰自己。

就这样，一直种一直种，我也是一边采访，一边帮忙种树。没有车子拉树苗，我去拉。

这个地方种哪棵？大苗还是小苗？这棵树种哪里？这些问题都问黄记者。我不会种树，种哪里，其实我也不知道，村民们也只是想要有人帮助他们拿主意吧。

我就这样深入参与这件事情，慢慢地变成了每一棵树都是我的心血。那段时间，村民和我见面打招呼都是问：你种了几棵？

寨子里能种的地方都种满了，连进苗寨3公里长的公路两边，每隔不到2米就种有一棵。就这样一直种到4月底，竟然种了5000多棵树。也不是每天都种，因为到4月份，其实已经过了种树的季节，我们就每天研究天气预报，后面几天有雨的话就种。

经历雨季的冲刷以及后来的长时间干旱，这批树的存活率在30%左右。即使是这样，我觉得已经很好了。这件事，让乌英的村民团结一心，干成了一件事，达成了共识，至少不会再有人砍我们种的树了。种树要有效果，必须是一件长期坚持的工作，每年都要坚持种。我深刻体会了发展产业之难、群众工作之难，脱贫攻坚工作一定要按规律来办。

十年树木，做报道如种树，脱贫也和种树一样。每一棵树都有它的生长方式、它的朝向和根系抓取土壤的方向。种树的时候一定要尊重自然规律，按照适合它的生长方式来种。如果我们种树根系朝向不对、埋土的深浅不一致，还有气候把握不好，

都有可能导致树苗不能成活。

每一个贫困户，每一个寨子，都有它原本的生产生活方式，如果我们的扶贫方式方法不对，急于求成，同样会导致水土不服。

在 7 月份和村民一起维修河堤、硬化芦笙坪的过程中，我们一起经历了风风雨雨，乌英群众的精神深深震撼着我：乌英跨省区联合党支部发挥了引领作用，乌英有一支特别能吃苦的娘子军，乌英有一种互帮互助的朴实的民族大团结精神。这是乌英最宝贵的精神财富，也是我从未见过的一种力量。

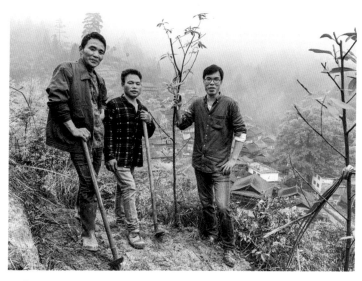

●我（右一）和村民在一起

第三章　娘子军

上山下田，抬石头，扛木材，修河堤，
她们吃苦耐劳，不输男子；做亮布，酿酒，
洗衣做饭，照顾老人孩子，她们温柔体贴，
用爱温暖着家。

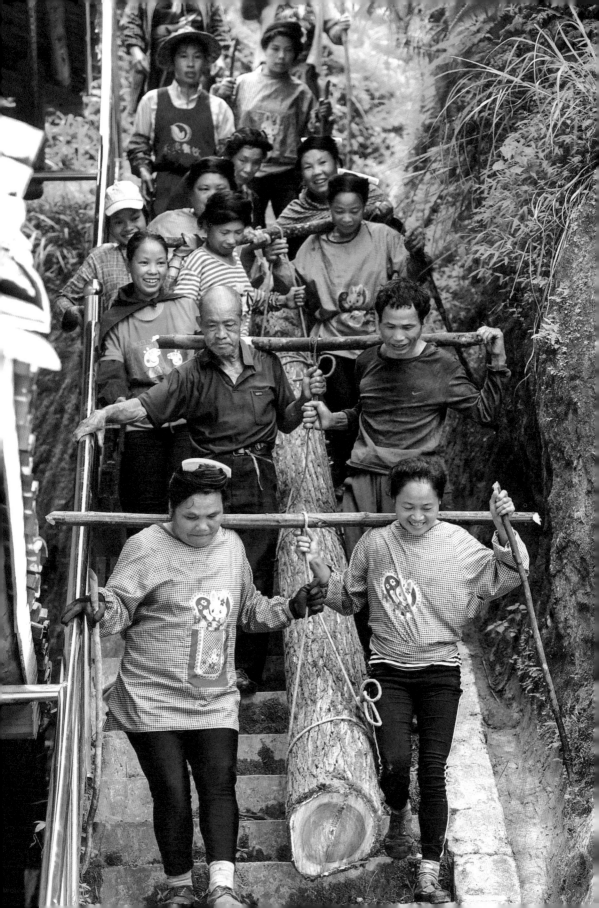

乌英苗寨的娘子军

半边天

在田间地头，在村口寨里，我时常见到乌英娘子军劳作的身影。青年男子外出务工去了，留守在家的乌英妇女便顶了半边天，甚至更多。上山下田，抬石头，扛木材，修河堤，她们吃苦耐劳，不输男子；做亮布，酿酒，洗衣做饭，照顾老人孩子，她们温柔体贴，用爱温暖着家。

刚开始，我和她们之间的交流，仅限于我会的十几句日常苗语。都说摄影是世界上唯一的通用语言，摄影是唯一能够在世界任何地方都被理解的语言，但在我看来，我和乌英妇女之间的通用语言就是热情、勤劳、坚韧、团结。我们都尊重彼此的劳动，为彼此对爱、对付出、对生活的理解而感动。

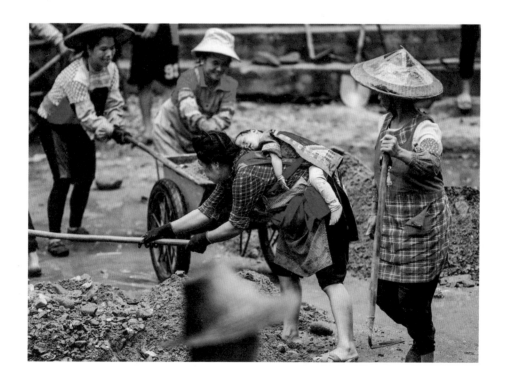

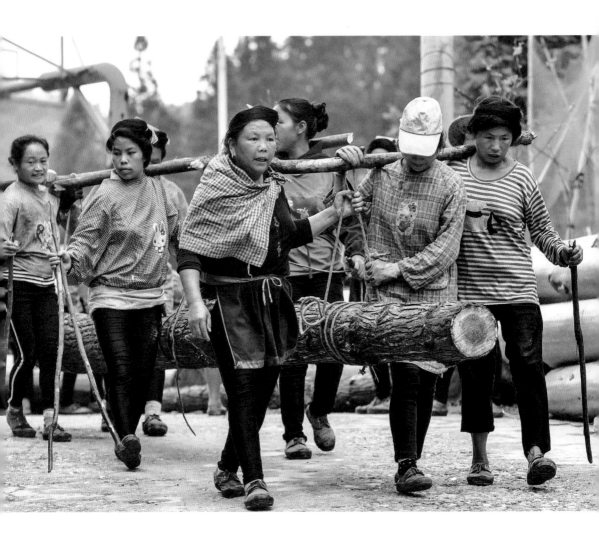

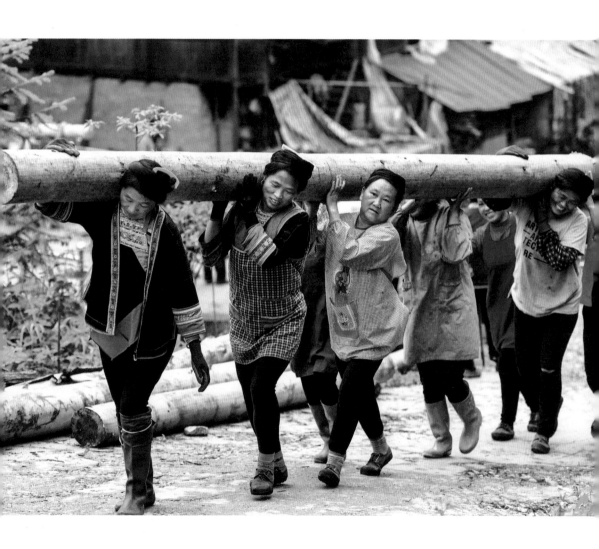

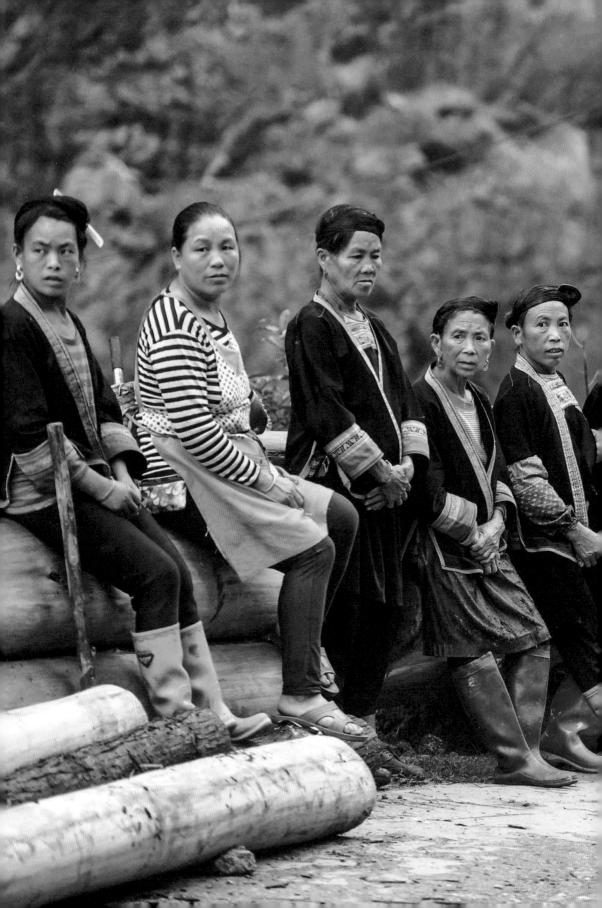

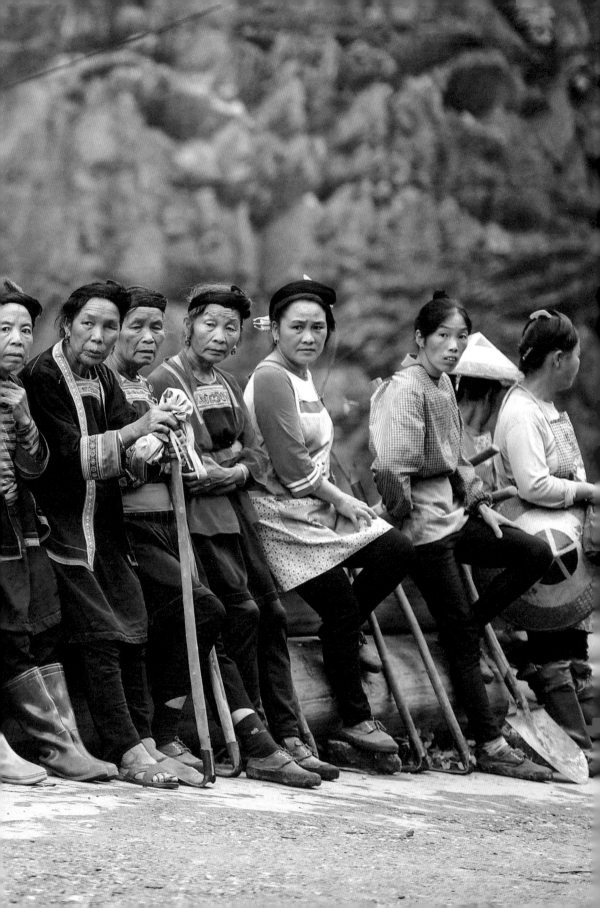

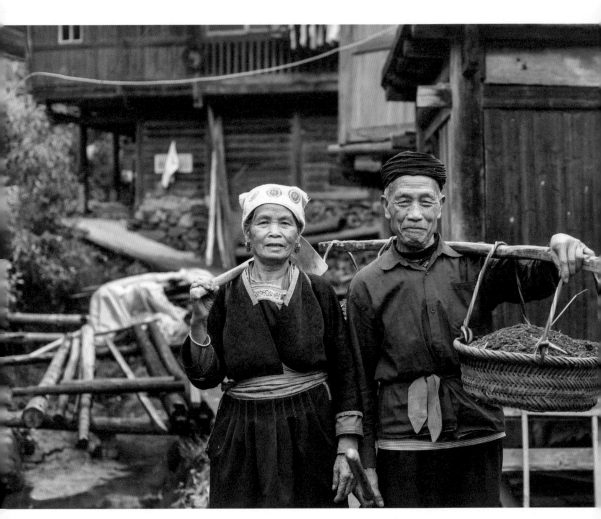

●卜老右和卜金迷夫妇

2017 年 11 月，我第一次在巷道里偶遇 84 岁的卜老右和 86 岁的卜金迷两位老人，他们挑着肥料，拿着工具，慈祥，温馨，安静，充满爱。那一刻，我被感动了，但又不忍心举起相机冒昧打扰老人。一番交流后，我很郑重地给他们拍了一张合影。

在此后的日子里，我从没发现两位老人分开出现过。卜金迷告诉我，他们结婚 60 多年来，每天都是这样生活。无论是去田间耕作，外出赶集，还是在河边散步，她总是陪伴在丈夫身边。日出而作，日落而归，朝夕相伴；平淡的生活，厚重的感情，融入纯美的自然里，融进辛勤的劳作中。这不就是最唯美的爱情吗？

我想，也许正是这种淡如水又深似海的情感，让乌英妇女能够撑起这个寨子的半边天。

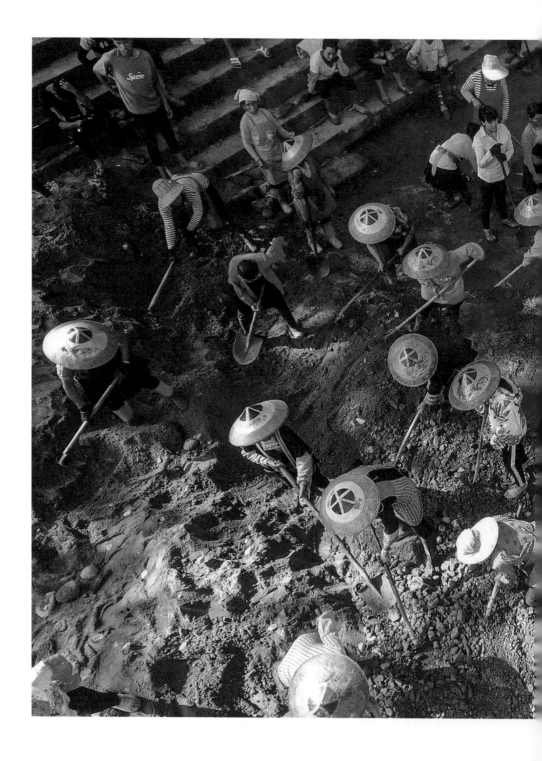

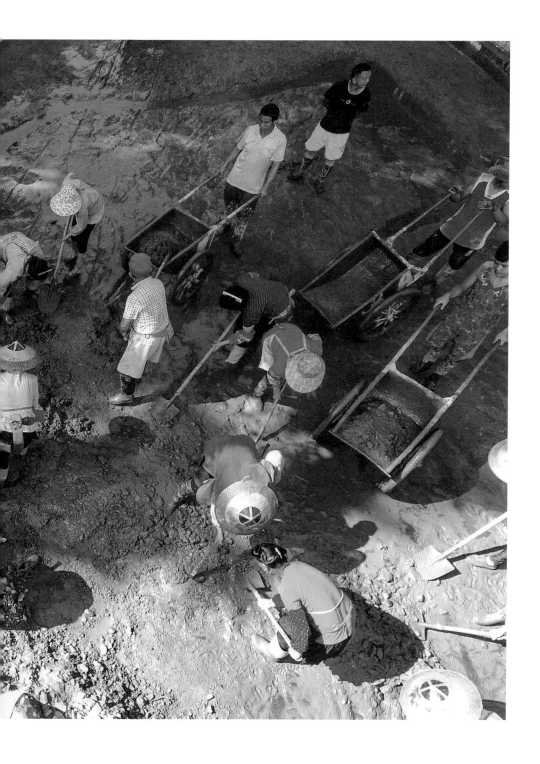

课堂里的妈妈

扶智先通语

一直到现在，我都在努力学习苗语，但是要和乌英苗寨的妇女顺畅交流，还需时日。我也一直在提倡并不断去推动她们学习讲普通话，可是实际效果很不理想，如我去学习讲苗语一样。在乌英脱贫的路上，女性是一支不可忽视的坚强力量，而首先要做的就是让她们识字，学好普通话。

受经济条件、地域环境、传统婚姻习俗等诸多因素影响，山区长期以来有"狗不耕田，女不读书"的观念。20世纪80年代，融水全县女童入学率只有20%左右，上学读书曾经是无数苗山适龄女童遥不可及的梦想。在更早的年代，苗族女童上学读书

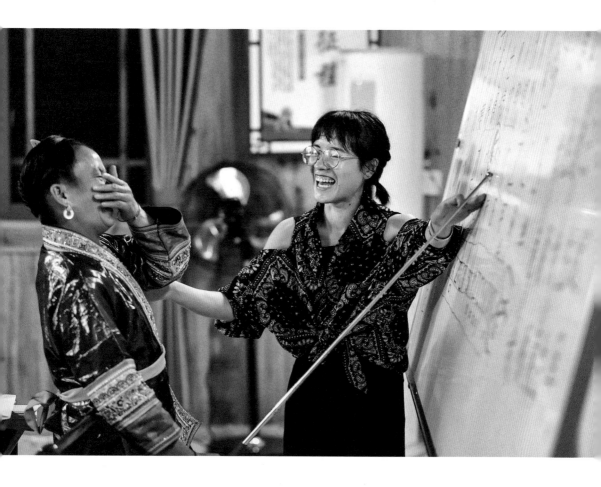

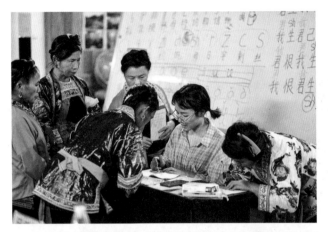

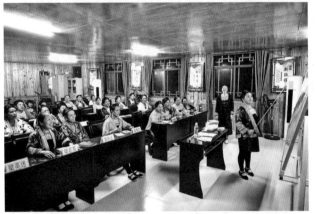

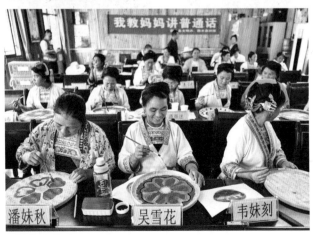

的机会更少。如今，乌英女童已经都能接受良好的教育。但是出生于 70 年代之前的苗寨妇女，几乎都没有接受过教育。她们大多不识字，不会讲普通话。日常生活中，她们大多叫"××迷"，"迷"就是"阿妈"的意思，前面的"××"就是她们小孩的名字。

今年 48 岁的韦妹丽是亮布技艺的传承人。她跟我说：2016年，县里组织一批传承人到柳州市开展交流活动。从未出过远门的她接到电话通知后，一直不敢去，因为看不懂文字，也不会讲普通话，不知道如何坐班车去县城，又如何坐车到柳州市。在柳州读书的女儿卜银花多次动员，并说好全程陪同后，韦妹丽才答应去。"我就是个盲人"，韦妹丽说她第一次看到高楼林立和车来车往，感到很恐惧。

67 岁的梁英迷曾在 80 年代担任村里面的妇女主任。她第一次到县城，是随队到县城学习。上课的时候，学员要按桌面上的名字来坐，因为看不懂字，梁英迷随便找个位子坐下了。后来，工作人员点名时才发现她坐错了座位。坐到自己的座位上时，梁英迷看着桌牌，第一次知道自己的名字是这样写的。"这就是我的名字啊！"之前的尴尬瞬间被好奇和幸福取代。

见到陌生人来到寨子里，她们不敢说话，远远地躲开了。有时候，我在寨子里碰到她们，会有意用普通话跟她们打招

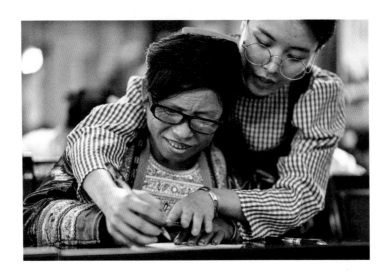

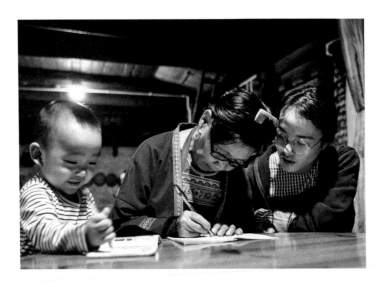

呼——"你好""你去哪里""吃饭了吗"。但我感觉这样还不够，和驻村指导员一合计，我们决定办一个普通话学习班，想在晚上或者农闲的时候把她们集中起来学习。刚开始，学习班开展得并不顺利。大家并不愿意来，家里的事确实挺多的。妇女主任何玉清自己带头参加，还挨家挨户地上门动员。驻村指导员还想了办法，给按时上课的妇女发一些小奖品，比如洗发水、洗洁精、香皂之类的。渐渐地，她们爱上了这个学习班，学得最多的就是：劳动最光荣，学习最快乐，欢迎你来乌英。

我希望有一天，她们会明白今天我们做这些事情的意义，就像梁英迷第一次看到自己名字时所受到的那种震撼。

梁孟香的普通话课

我教妈妈讲普通话

普通话学习班最大的难题还是师资。县里、村里派来的老师，要走这么远的路，很不方便，交通、安全都是大问题。新冠肺炎疫情期间，师资就更紧缺了。这时候，因疫情困在家的广西科技师范学院大学生梁孟香给大家带来了希望。她虽然不是乌英这个

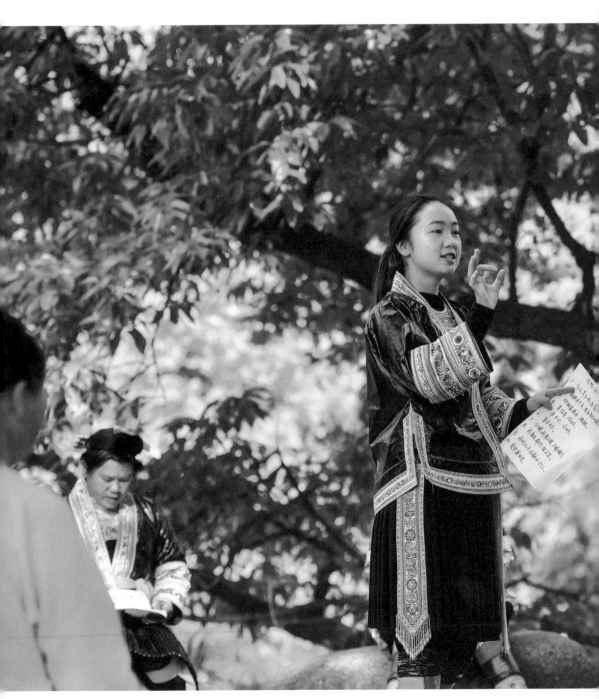

●大学生梁孟香在教普通话

寨子里的，但也时常目睹身为党鸠村村委会主任的父亲在几个屯子里的忙碌。1999 年出生的她对这片土地充满了感情，她主动报名，成了一名"双语助脱贫"课外辅导员。梁孟香出色地完成了教学任务，与乌英的妇女结下了深厚的友谊。开学以后，她以这一经历为内容，在来宾做了演讲。

与往年不同，受疫情影响，开学的时间一直未定。漫长的假期里，看书之余，我还思考着如何实现自己人生的价值与意义。因为我的爸爸是一名村干部，我经常看到爸爸在家里还没把凳子坐热，又匆匆忙忙地跟扶贫队员去工作，也经常看到爸爸和扶贫队员在深夜里围着我们家里的火炉，探讨着如何让父老乡亲摘下贫困的帽子。他们天天风里来雨里去，为我们苗寨的脱贫和

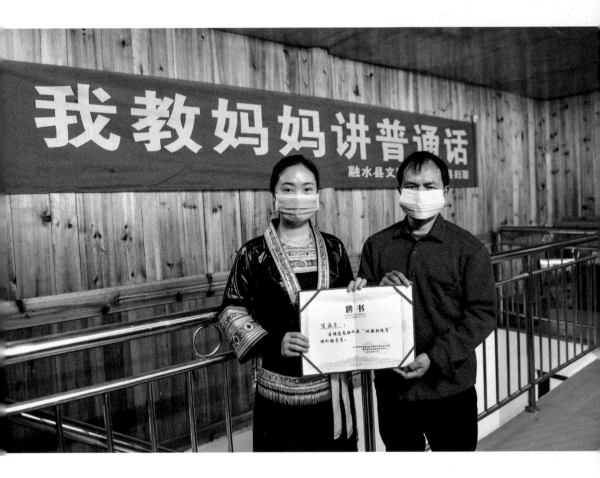

发展付出辛勤努力。身为本村为数不多的大学生，我总想帮他们分担一点什么。

今年3月份，冬日的阳光格外暖和，在一次和扶贫队员的交流中，我得知，柳州市民宗委和融水苗族自治县妇联在我们苗寨联合举办"我教妈妈讲普通话"的培训班。当时培训班采用的是一对一的教学模式，这是一个很好的方法，但在统一教学进度和检验个人能力上仍有不足之处。

习近平总书记多次说过，扶贫必扶智，治贫先治愚。我现在所学的专业正是属于教育类，我想，如果可以用所学的专业知识和技能，为家乡出一份微薄之力，这一定是一件很有意义的事。今年又是决胜全面建成小康社会、决战脱贫攻坚之年，有机会能为家乡脱贫攻坚尽一份力，我想这是我力所能及也是应该做的事情，同时，也是对我所学专业知识的一个检验。于是，我主动向扶贫队员表示我可以担任培训班的辅导员。当扶贫队员了解到我是师范院校的大学生时，他高兴地握着我的手，并对我说："热烈欢迎大学生加入我们的辅导队伍。"是的，我正式成为一名"双语双向"普通话培训班的辅导员了。

清明节过后的那个下午，倾盆大雨依然继续着，我随扶

贫队员一起到村委楼夜校的教室。晚上 7 点的课，我早早地来到了教室门口，等待着我人生中的第一批学生，心怦怦地跳着，是紧张，更是兴奋，还有一点点期待。

阿姨们干完农活，都纷纷从田间回来了。我站在教室门口迎接着她们，一声一声地喊"阿姨好"，心里默默地数着一个人、两个人、三个人……那时的情景，无论是当时面对还是此刻回想，我的内心都无比激动。

参加培训的学员们都到齐了之后，我便开始了我的第一堂课。

"同学们好！"我站在讲台上大声地说。

……（停顿一会）

我并没有听到期待的回应——"老师好！"

整个教室鸦雀无声，我甚至都能听到自己心跳和呼吸的声音，那一刻，有些紧张，还有些尴尬。

我看到的是，阿姨们一张张迷茫的脸。

我内心被震撼到了，这个再简单不过的教学情境，她们此生都没有经历过，一种前所未有的使命感油然而生，我决定尽我所能、倾我所学，上好每一节课。

我发现有的阿姨连自己的名字都不知道，于是村支书像

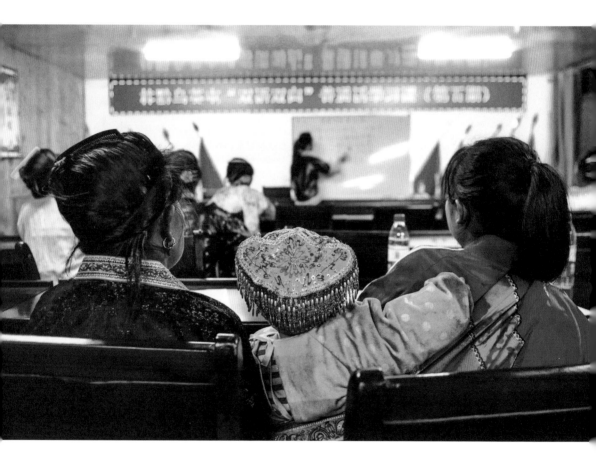

爸爸给孩子取名字似的告诉她们自己的汉语名字。我深知这是一个艰难的教学过程，可当我看到阿姨们背着自己的名字像我们小时候背古诗一样不停念着的时候，我明白她们是如此渴望知识，渴望自己离贫困而去。我改变了原来的教学计划，不是帮她们修正读音，而是从"1、2、3""你、我、他""我是谁"开始教学。我在讲台上教她们说"你好，我的名字叫某某某，我的家在哪里"，她们念完后一阵哄笑。在后来的每节课上，我仍会让每位同学站起来做一个自我介绍，同学们一开始紧张到说话时嘴巴都是颤抖的，尽管天气还很冷，但额头也冒出了汗。但随着一堂课一堂课的训练，她们慢慢地自信起来，主动上讲台来做自我介绍。这一个简简单单的语句对小孩子来说，可能看一两次动画片就会了，但对这些从来没有接受过教育的阿姨来说，真的是十分不易啊！功夫不负有心人，通过普通话学习课，她们慢慢变得外向了，遇到远方的客人不再害羞，而是用不标准的普通话主动地打招呼，邀请客人到家里做客。把课堂中学到的东西运用到生活实践中，她们就这样在潜移默化中获得了成长。

培训班办得越来越顺利了。一开始是要她们来上课，让她们接受知识。可是慢慢地，她们主动要求上课，还会邀请

自己的邻居一起来上课，参加培训班学习；她们之间开始用普通话进行交流；她们还玩起了微信，建立了微信群，在群里用普通话聊得可热闹了：起床了吗？吃了吗？今天去哪里呀？每次我听的时候嘴角都不自觉地上扬，心里偷着乐。想着"嗯，这就是我的教学成果"，不知有多高兴。阿姨们白天忙着做各种农活，其实已经很累了，但是她们晚上依然能来上课，正是因为对知识的渴望，她们不怕辛劳、坚持不懈。这些阿姨们知识不多，但内心深知贫穷并不可怕，可怕的是智力不足、头脑空空，可怕的是知识匮乏、精神委顿。这个培训班来之不易，因此她们才更加感到珍贵和珍惜。

坚持就是一份收获。这个培训班的开办点其实并不在我家所在的屯，每次上课，我都需要坐30分钟的车。山路弯弯曲曲，由于路上的颠簸和晕车，等赶到上课地点我就已经很疲乏了，又加上还要完成自己的网课，帮家里做农活，偶尔我也有那么一丝丝崩溃。我甚至想过要放弃参加这一培训班。但转念一想，阿姨们哪个不是白天忙着干农活，晚上还提起精神去上课？还记得有一次身体不怎么舒服，有几天没有去上课，她们一起发来视频说："梁老师，我们想你了。"当时我真的没忍住，眼泪哗啦哗啦地流了下来。我何德何能

竟可以有这种机会和她们一起学习和进步呢？看到群里面的语音聊天，她们一天天的进步，让我有了坚持下去的决心。

现在我已回学校上课了，家里的培训班仍然在开办着，学员的人数也在逐渐增加，她们现在开始学习认字和写字了，学习的内容越来越丰富。我知道，要想学好普通话，并能顺畅地自由交流，对她们来说，绝非一朝一夕就能做到。学习是一个很漫长的过程，令人欣慰的是，我现在看到了她们的坚持和热情，看到了她们点点滴滴的进步，看到了她们越来越勇于表达自己，更难能可贵的是，培训班的凝聚力正逐渐把大家更加紧密地团结在一起，这一点让她们的未来有无限可能。

扶贫队员告诉我，这个培训班至少要坚持办一年，每个星期至少上两节课。虽然现在的我无法在同一间教室里陪着

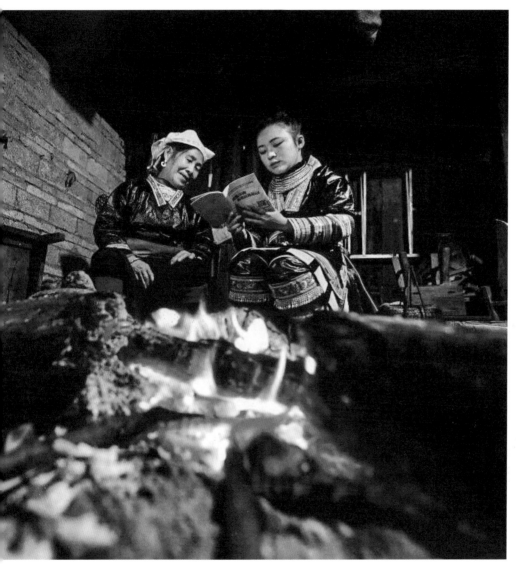

●大学生梁优教奶奶梁英迷读书

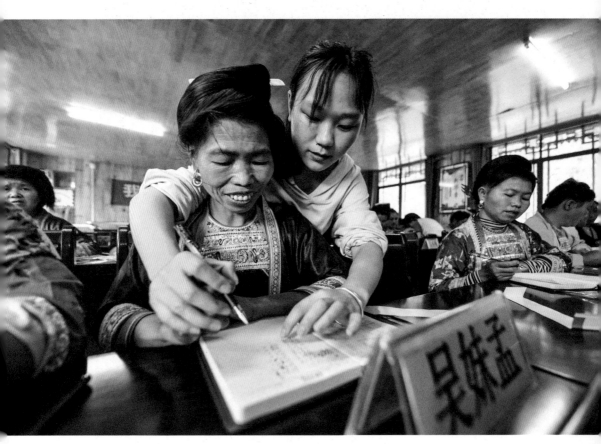

●大学生潘木枝在上课

她们，但是我在学校会更加努力学习专业知识，陪着她们一起进步。

　　扶贫先扶智，扶智先通语。在这个漫长的假期里，我为脱贫攻坚尽了一份力，我深感骄傲。

随着疫情防控形势好转，梁孟香回学校上学去了。后来又有大学生潘木枝、梁优等人加入，培训班热闹了起来，学习的内容更加丰富，乌英妇女进一步开阔了眼界。

随着义务教育的普及、农村义务教育学生营养改善计划等一系列教育惠民政策的全面落实，梁孟香和身边的很多小伙伴都考上了大学。尽管有的家庭经济困难，父母还是辛勤劳动，咬牙坚持供孩子上大学。在新时代，苗寨里有了越来越多的"梁孟香"。她们通过学习，走出苗寨，进入大学，有了更加精彩

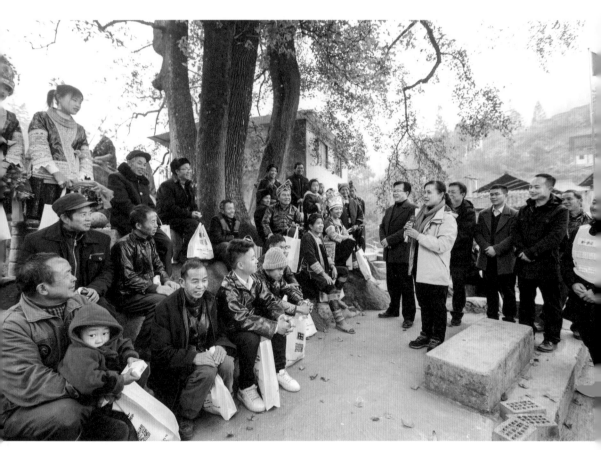

●柳州市民宗委主任吴慧兰到
乌英苗寨开展双语宣讲

的人生。更有一些女大学生毕业后，又选择了回来建设家乡。2017 年，乌英苗寨的第一个女大学生——吴妹乌毕业后回到融水从事非物质文化遗产保护的工作。

柳州市民宗委等部门积极推进"双语双向"助力脱贫攻坚活动，给乌英的普通话学习提供了很大的帮助。柳州市民宗委主任吴慧兰会苗语，她本身就是在杆洞乡长大的，受益于国家民族教育政策——民族高中班，才上了大学，然后又回融水工作，一步步成长为民委系统的干部。2019 年 12 月 18 日，在乌英的古枫下，吴主任以讲故事的形式，用苗语和普通话向苗族同胞讲了国庆节去北京参加全国民族团结进步表彰会的盛况，宣讲习近平总书记的讲话精神，宣讲民族团结进步政策和脱贫攻坚政策，现场不时响起了阵阵掌声。

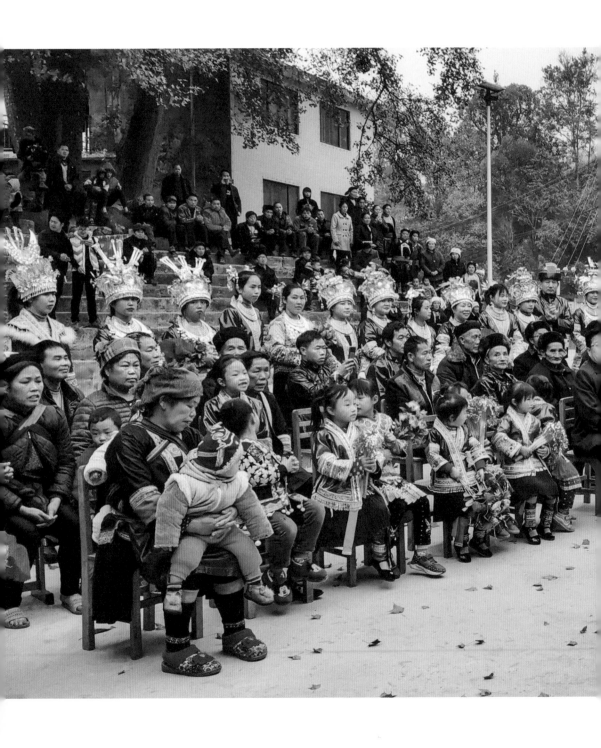

第四章　与子同袍

"岂曰无衣，与子同袍。"在脱贫攻坚这场战斗中，地处偏远山区的乌英得到了政府、社会各界的帮扶。他们从产业、基建、教育、医疗等各个方面，给乌英带来了新气象。

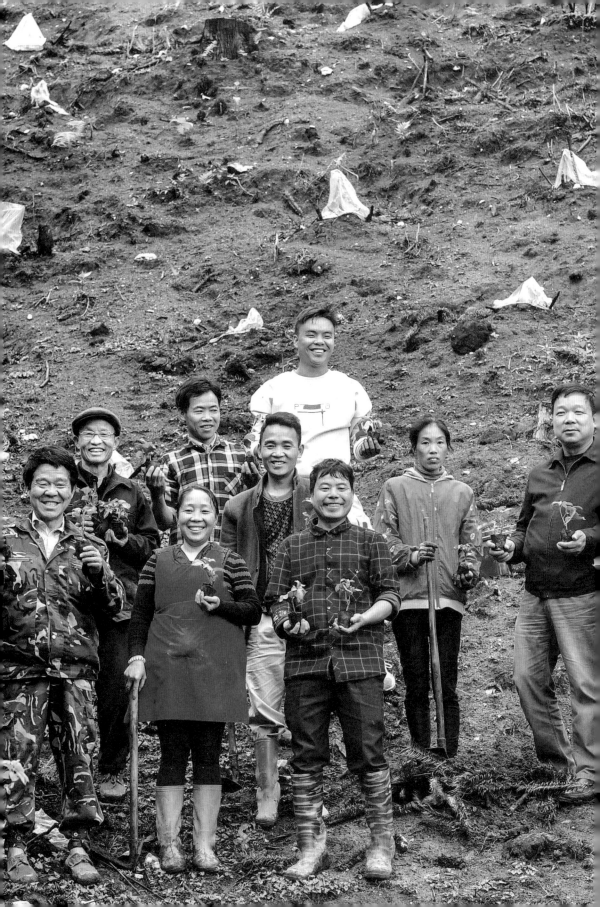

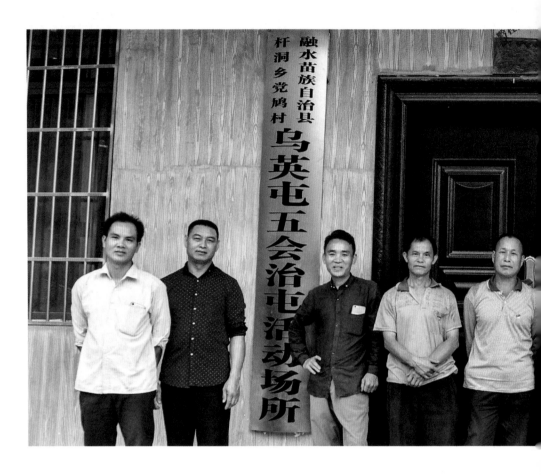

大山深处的第一书记

跨省区联合党支部

 乌英所在的融水苗族自治县是广西深度贫困县和国家扶贫开发工作重点县。在这场脱贫攻坚的伟大战役中，基层党组织不仅是领导者、组织者，更是参与者。2017 年 6 月，广西壮族自治区融水苗族自治县杆洞乡党委和贵州省从江县翠里瑶族壮族乡党委针对乌英"一寨两省区"的特点，积极探索党建新模

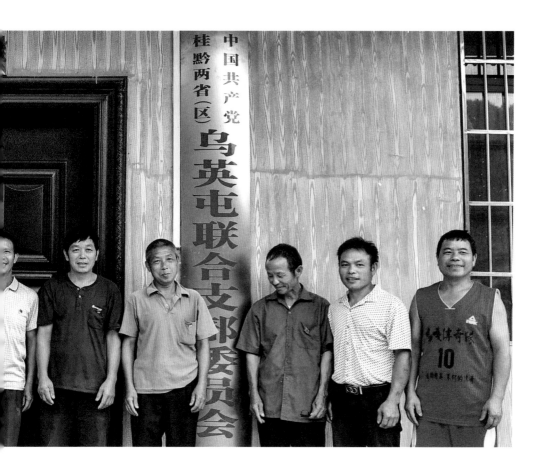

　　式，成立"中国共产党桂黔两省（区）乌英屯联合支部委员会"。
联合党支部共有党员 13 名，其中广西籍 9 名，贵州籍 4 名。

　　乌英苗寨联合党支部的建立，使基层党组织的作用突破了
行政区域的限制。桂黔两地政府部门以方便群众、服务群众为
抓手，打破"界线"，竞相为民办实事。"插花地"种下的联

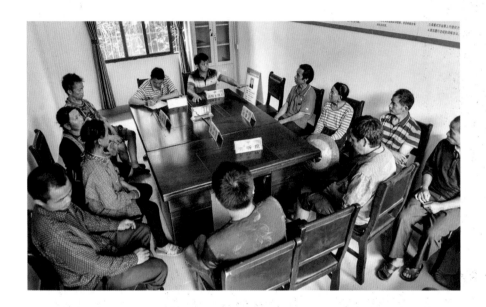

建种子，迅速生根发芽，长出了一个个动人的故事。早在 2003 年，贵州方就积极争取项目，为乌英苗寨实施了农网改造工程，让乌英人用上了电。而广西方也先后实施村寨防火改造、人饮工程，让家家户户用上了自来水。此后，又促成了贵州危房改造、广西串户路，贵州学生球场、广西教学楼，贵州文化活动场地、广西照明灯，贵州南岑—乌英通组路、广西党鸠—乌英通组路的新格局。2017 年，乌英苗寨又分别被广西、贵州列为"传统村落村寨"，广西在这一年投入了 300 万元用于苗寨一楼围砖、"三改"（改厨改厕改圈）、楼上改楼下等建设项目，基础设施建设不断得到夯实。

改善基础设施和环境卫生，成立水果种植专业合作社，探索发展旅游产业，调解邻里纠纷，组织文体活动……几年来，联合党支部在乌英苗寨的各项工作中积极发挥引领作用，带领群众稳步走在脱贫致富的道路上。2019 年 10 月 12 日，融水苗族自治县 9 个部门相关负责人齐聚乌英苗寨，就推动脱贫攻坚各个项目建设和产业发展，进行研讨部署。针对乌英苗寨独特的跨省区民族文化，融水苗族自治县决定以"旅游 + 农业产业"的模式，凝聚社会各方面的力量，推动乌英苗寨发展，带动群众脱贫致富。

长期以来，缺资金、缺技术一直是制约当地苗族群众脱贫致富的主要因素。随着脱贫攻坚战在全国各地全面铺开，这些祖祖辈辈以自给自足方式生存的苗族群众，有望通过未来几年的努力实现跨越式发展。

当地政府依托农业龙头企业，积极培育农民专业合作社，因地制宜发展特色产业。政府还积极引导贫困户通过财政扶贫资金入股合作社，希望他们能够通过产业拔除穷根。

2017年，在柳州市鱼峰区派驻党鸠村扶贫工作队队员王劲和同事们的积极推动下，乌英20多户贫困户组成了党英水果种植专业合作社，并由一家专业培育种植亚热带中高端水果的企业全程指导种植和保价回收。在获得股权证书那天，参与种植百香果树苗的社员每人获得了1000—3000元不等的工钱。村寨周边曾经丢荒的山地很快种上了百香果树苗。到2018年8月，这些百香果树陆续进入挂果期。这种"满天星"百香果比起市面上一般的百香果，个头更大，味道也更好，市场价格可达到20元一公斤。

联合党支部通过市场调查，发现血糯米营养价值高，市场销售看好，于是在乌英推广试种了20亩血糯米，亩产达300公斤。与传统水稻相比，血糯米价格要高出一倍，每公斤卖出了8元的好价钱。除了千方百计发展产业，政府还为困难群众安排

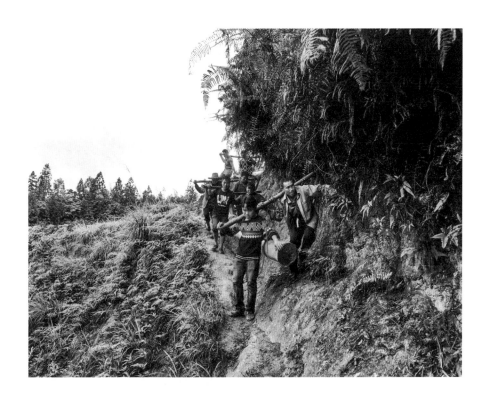

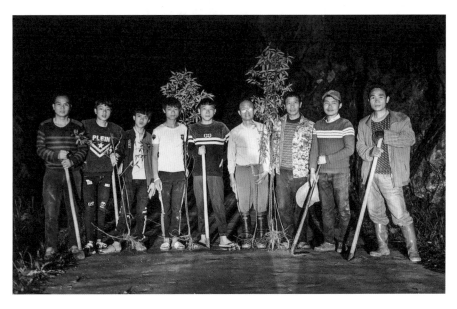

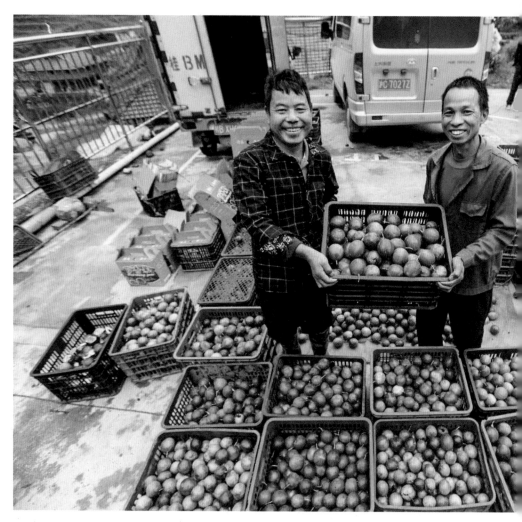

●合作社丰收的百香果

了一些非公益性岗位。他们从事交通疏导、村寨巡逻、留守老人看护、道路维护、保洁、护林等工作,从不同方面参与着乌英的建设,每个月也能得到 1000 元左右的收入。

有朋自澳门来

这几年,我一直在用摄影和文字记录着乌英这片土地上发生的人和事,希望有一天,乌英的故事能够为更多的人了解,从而凝聚更多的力量来帮助乌英,改变乌英。

2018 年 12 月,我像往常一样回乌英采风,得知正有一群澳门来的朋友在寨子里支教,他们给乌英的孩子们带来了绘画、表演、科学、体育等不一样的课程。澳门朋友?强烈的好奇心促使我前去一看究竟,他们是怎么找到乌英的,来这里做什么。一问才知道,原来他们是澳门青年艺能志愿工作会的朋友。

副会长梁楚君，一个 20 多岁小姑娘笑着对我说："因为你呀，原来你就是《一校跨两省区》这篇报道的作者。"

原来这已经是他们第二次来乌英了。梁楚君告诉我，澳门特区政府特别注重对学生进行爱国主义教育，也特别鼓励青少年学生回内地交流学习。早在 2015 年 12 月，志愿工作会的朋友们就已经开始在广西贺州山区举办"山区中认识　义教中感悟"的义教活动，到现在已经举办五次义教活动了。

这次来乌英，是因为澳门特区政府对口帮扶贵州省从江县。为了让澳门青年能够更深入了解少数民族文化，志愿工作会特地增加了从江县的义教活动。梁楚君便是在这时候在网上看到了我的报道，知道在黔桂两地交汇处的从江还有个"一校跨两省区"的乌英教学点。

2018 年 10 月，梁楚君和同事郑佩琪怀着对乌英的极大兴趣，直接以半旅行、半出差的形式来到乌英考察。虽然她们在来之前

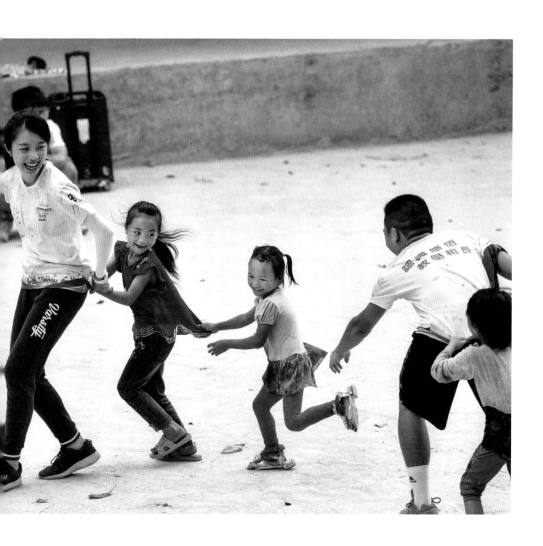

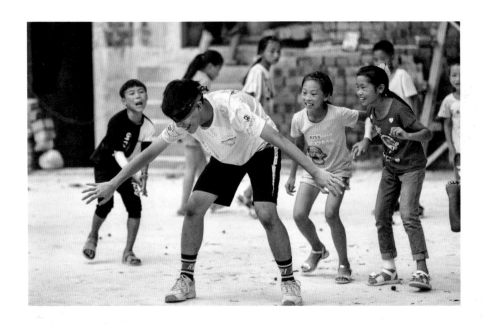

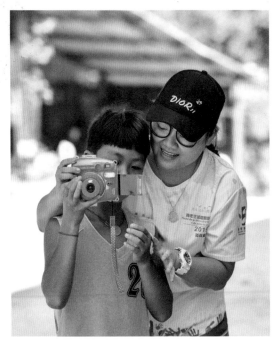

●梁楚君（右一）

已经在网上收集了大量资料，也找到贵州当地的一个司机，但在来的路上，还是发现电子地图根本无法导航，只得一路找当地村民问路，终于在断网的大山深处找到了乌英这个教学点。

她们抵达的时候，已经是下午5点30分了，正是村民们干完活回家的时间。两个陌生人唐突到来，加上言语不通、着装"怪异"，还是来自澳门，她们跟村民之间的沟通并不通畅，村民甚至有些抗拒她们的到来。正当二人苦恼时，恰好刚刚结束工作会议的村干部回来了，她们诚恳地表达交流的希望，终于得到了一个坐下来沟通的机会。

我既惊又喜，没想到这群远方的朋友是因为看到我的报道而来的，更为她们两人这种深入大山、实地调研的精神所感佩。冥冥之中，乌英吸引着我们在这里相聚，我们都是为了帮助乌英而在努力。

2019年8月，梁楚君再次率24名学生、5个工作人员到乌英苗寨教学点开展为期7天的义教活动。这一次，他们给乌英的孩子们带来了制作冰皮月饼、《七子之歌》、话剧《妈阁》等有趣生动且

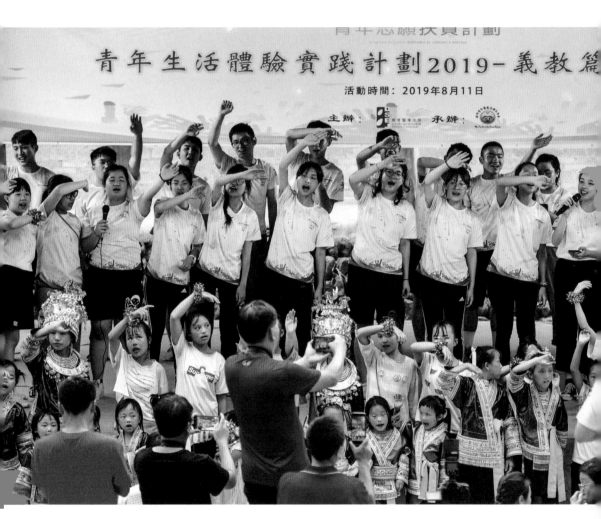

富有澳门特色的课程,还组织了趣味运动会、篮球友谊比赛、包饺子、做汤圆、大会演等活动。

义教成员做的远不止这些,他们还组织翻新学校和维修芦笙广场。原来他们第一次去乌英是在寒冷的冬天,当时就发现学校的设备和周边的环境有待改善。为了让孩子们能够有一个更光亮干净的学习环境,他们统筹小组就决定对学校整体内外墙进行翻新。他们之前有过刷墙的经验,于是就一起动手参与了整个过程。他们还在空白墙体上进行了彩绘,张贴了标语,美化了教学点。学校其实不小,楼层也有点高,整体翻新费了不少工夫,但义教老师们还是坚持下来,完成了所有工作。

在户外活动的时候,他们发现芦笙广场坑坑洼洼的,下雨天的积水更是给孩子们和其他村民的出入带来了诸多不便。楚君便跟我商量维修广场事宜,我觉得可行,只是资

金问题有待解决。她知道预算有限，抱着尝试一下的心态，就斗胆先把这个想法写在了活动计划里面，在次年年初的时候提交了上去，没想到就批下来了，大概有四万元的经费。我们一起认真地规划维修事宜，并提出了让村民一起动手的想法。于是就由澳门出资，村民出力，在多方推动、协调、努力下，完成了对广场的维修工程。这个工程，不仅实际改善了乌英屯教学点的环境，更加深了村民和澳门朋友之间的信任和情谊。

2019 年 8 月 11 日，乌英人像过传统节日一样穿上民族盛装，唱起苗歌，摆上圆桌宴席，为答谢澳门朋友，也为庆祝乌英屯教学点操场地面硬化完工。

楚君回澳门后，时常通过微信关注着乌英的发展。2020 年，她谋划着让乌英的村民去澳门表演节目，却因为疫情而耽搁了。村民们还会时不时主动给楚君发消息，分享他们最近的生活动态。楚君说，村民们的热情，让他们感觉回乌英就像是回娘家一样，让他们忘记了自己在外面的烦恼，而只想享受与他们在一起的每一刻。

春节战"疫"

乌英苗寨曾有一根简易的芦笙柱，年久失修，在十几年前彻底损坏。在结对帮扶融水苗族自治县的广东省廉江市和柳州市民宗委的支持下，2019年11月，乌英人开始砍伐、搬运木头，制作芦笙柱……在苗寨，这是一件非常庄重的事。近一个月的时间，全寨人都参与其中。12月22日，新的芦笙柱制作好了，高度近20米，上面雕有鸟、龙、牛角等精美的图腾。时隔十多年，芦笙柱重新在乌英苗寨竖立起来了。

乌英人热切期盼着苗年和春节的到来。他们喜欢赶坡会，打同年，吹芦笙，跳苗舞，好不热闹。他们早早地做好了100多支芦笙，计划在大年初三、初四举办盛大的坡会活动。

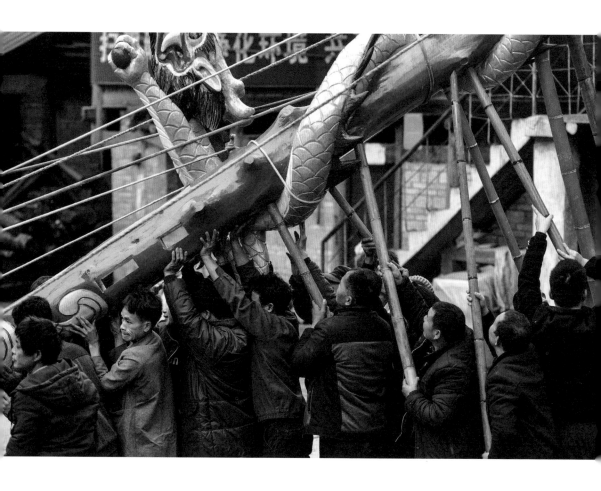

　　然而，2020 年春节期间，新冠肺炎疫情暴发，远在大山深处的苗寨也受到了影响。2020 年 1 月 26 日，大年初二，一支防疫宣传队冒着严寒来到了乌英苗寨。他们不仅带来了一些防疫物资，更用苗语和普通话向村民宣传疫情防控措施，普及新冠肺炎相关知识，手把手教村民戴口罩。

　　带队的是柳州市民宗委主任吴慧兰。当时，她正在杆洞乡的老家看望父母。她看到疫情形势越来越严峻，便萌生了去乌英苗寨宣传防疫知识的想法。于是她立即联系乡政府和卫生院，组织疫情防控宣传队。

　　邀请函都已经发出去了，村干部担心有些村民不愿停办坡会。从大苗山走出来的吴主任深知苗族同胞对赶坡会、打同年活动的喜爱，便主动和负责组织活动的几个年轻人沟通。"100 多支芦笙就放在旁边的广场上，按照惯例，谁想吹都可以拿去吹，如果这时候搞活动，后果可能很严重。"最终，他们同意了。

　　这是一个让人震惊又让人钦佩的决定！在没有

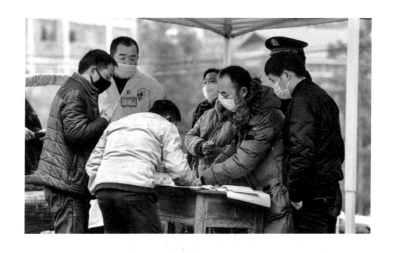

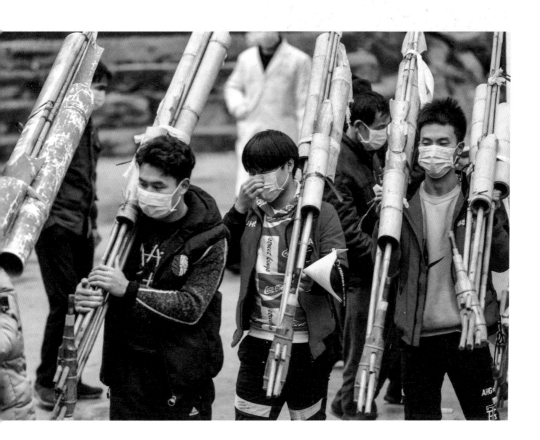

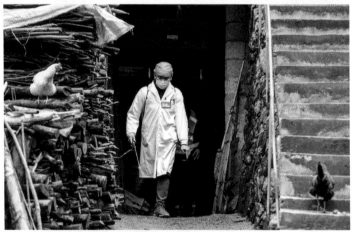

芦笙会、没有百家宴的春节里，乌英苗寨群众避免聚集，自发在房前屋后及公路两旁种树，美化苗寨环境；回乡学生有的利用假期教家人讲普通话，有的则向母亲学习刺绣；联合党支部的党员每天广播提醒群众注意防范。

没有一个冬天不可逾越，没有一个春天不会到来。

疫情过后，春暖花开，芦笙会再次响起。

"90后"大学生乡医

一同来乌英的还有杆洞乡卫生院副院长梁驹。他虽然是"90后"，却已然是一名经验丰富的乡镇全科医生。从小看到爷爷生病得不到很好的治疗，看到医生很受人尊敬，一个医生梦在他的心中悄然生根发芽。经过广西医科大学5年本科和3年三甲医院"规培"后，他选择回到老家最贫困最偏远的杆洞乡，成为卫生院的一名临床医生。

来到大山之后，有两件事让他颇感头疼：一是乡镇卫生院的基础设施陈旧落后，医生的治疗措施在某些方面不规范，如

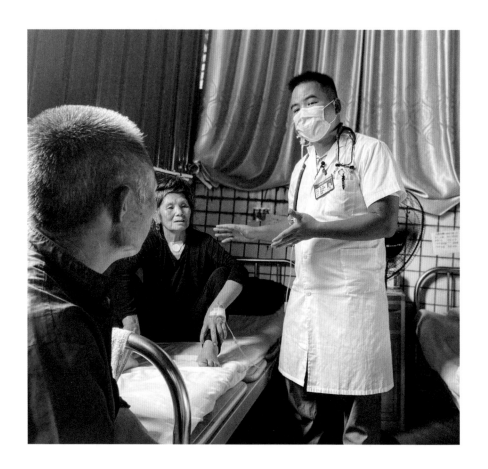

对抗生素的大量使用；二是村民对健康的不重视，生病了能拖就拖，能不去医院就不去。他一方面努力提升乡镇卫生院的治疗水平，另一方面穿梭在苗寨木楼之间，入户随访，帮村民检查"三高"。为了让村民少跑路，梁驹把电话号码留给了很多来看病的村民。来电渐渐多了，他却并不觉得麻烦。他知道，农村人得一场大病，损失的不仅是医药费，更有可能让一个家庭丧失劳动力。所以他给患者看病的原则是：既要治得好，还要经济实惠。农村老年人"三高"严重时，让他们住院治疗控制病情是首选方案，以免发生脑出血、脑梗死等衍生疾病。但农忙期间，病人并不愿意前往就诊，往往以割稻谷、收玉米等理由推辞。梁驹和村医只能去做其家属的工作，动之以情，晓之以理，以周边村屯的发病案例动员家属和病人，像哄小孩一般耐心。

近年来，随着国家对基层医疗的投入和宣传，村民们都有了医保，医疗有了基本保障，建档立卡的贫困户可享受财政兜底 80% 以上的优惠政策。通过"配备家庭医生""大病专项救助""办理慢性病卡""免费体检"等健康扶贫措施，"看病难""看不起"这些问题已经得到了基本解决。

第五章　复苏的大苗山

党的脱贫攻坚政策像春风一样吹进了大苗山,吹响了乌英人自力更生的冲锋号。大家团结一心,用一双双勤劳的手,拔穷根摘穷帽,发展产业,改造苗寨,振兴乡村文化,一起创造美好的明天。

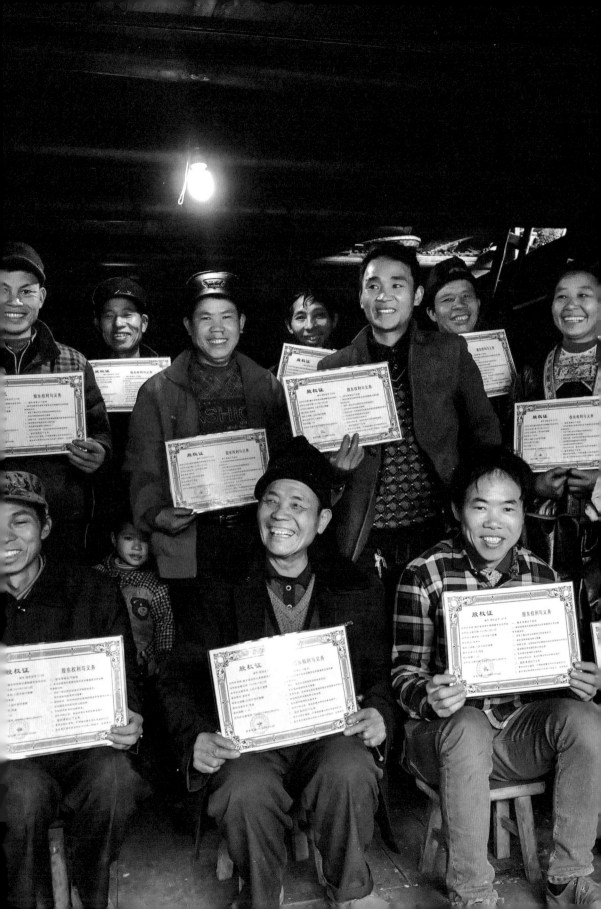

乌英的夏天

苗寨换新颜

当你站在乌英四周的山上，俯瞰乌英，一座座苗家吊脚楼错落有致地排列在山坳；当你走进乌英，每一家的吊脚木楼各有特色。乌英人选择了吊脚木楼这一特殊的建筑形式有多方面的原因：交通不便，外面的建筑材料运进来非常麻烦；大苗山又盛产天然的优质木材——杉木；独特的自然环境和生活习惯。传统的吊脚楼，一般一楼圈养牲畜，二楼住人。因为没有排污管道，人畜的粪便都堆放在下面。早年的苗寨，都弥漫着一股"特殊"的气味。

2016 年 12 月，住建部将乌英列入中国传统村落名单，并在此后陆续投入 1000 万元资金，对这个传统苗寨进行传统建筑风貌改造和公共基础设施改善。

2017 年 9 月，广东省廉江市和融水苗族自治县结成对子，"携

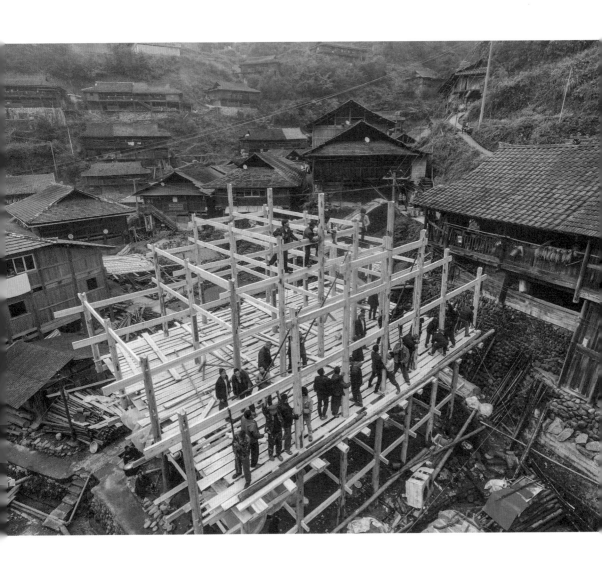

手奔小康"。针对山区群众建房材料运输成本高等实际困难，2018年廉江市共投入帮扶资金1100多万元用于补助贫困户实施危房改造，全县共有882户3725人受益。

2018年，乌英发生了很大改变：10户村民新建了木楼，120多户完成了"三改"，1名贫困生考上大学，1户购买新汽车，4对新人举行了婚礼，宽带网络开始进入贫困户家庭，修建了新戏台，安装了4盏太阳能路灯，水果种植专业合作社种植的百香果也开始有所收获，18户贫困户进入脱贫公示阶段……

这几年，得益于融水实施的农村"三改"，乌英苗寨的吊脚木楼得到改造，每家每户通上了自来水，改造了卫生间，安装了排污管道，建立了专门的垃圾处理站，乌英人的居住环

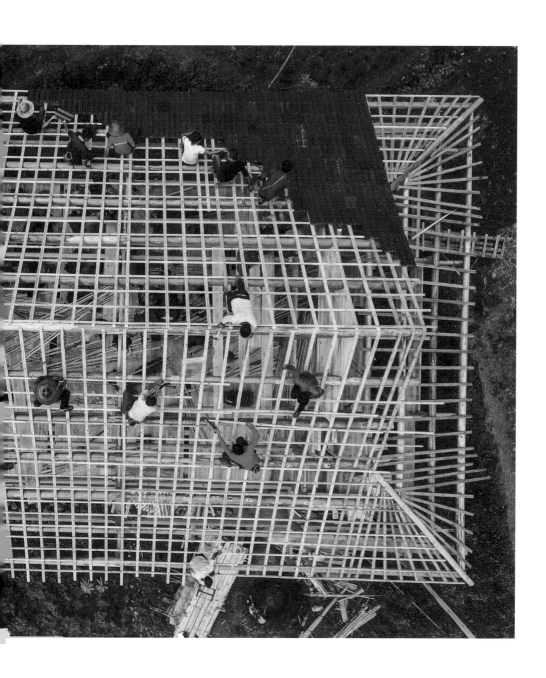

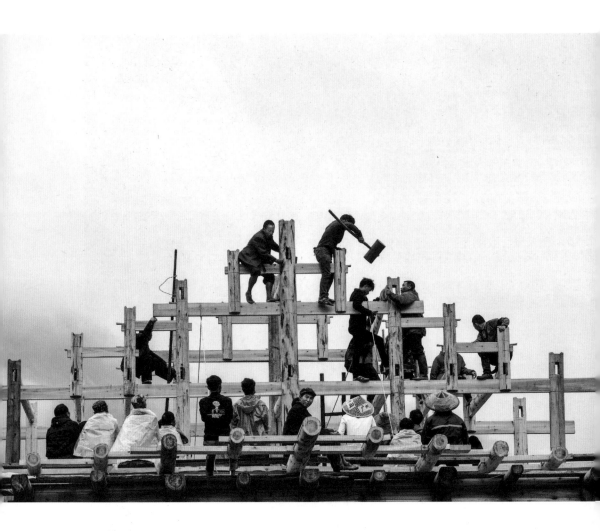

境得到了很大改善。多户人家修葺一新的亮黄色木楼与周边久经风雨的暗黑色木楼互相映衬,形成一道充满人文气息的亮丽风景线。

2018 年,卜志良家的双层木楼也在政府的"三改"中发生了新的变化:一层不再是臭烘烘的猪圈,新修了一个洁净的冲水厕所,二层还安装了一套不锈钢组合厨具。"以前个人干没有方向,现在跟着国家扶贫政策干,跟着政府干有出路。去年种百香果虽然不是丰产,但已尝到甜头,开春后准备再租土地,扩大种植!"卜志良普通话讲得不太好,但不妨碍他表达信心:"只要勤奋,不等不靠,生活会越来越好!"

2019 年 1 月 17 日,一方面吴正怀一家喜迁新楼,100多名村民前来祝贺;另一方面,吴家通过加入水果合作社,2018 年已经脱贫,可谓双喜临门。

村头乌英河边,吴正怀家新修了一座"传统 + 现代"的苗族吊脚楼,上下两层共有 200 多平方米。走进大门,一股新杉木散发的香味扑鼻而来;二楼客厅足有 70 平方米,装着时下流行的玻璃大窗,宽敞明亮,5 间卧室分布在两旁。

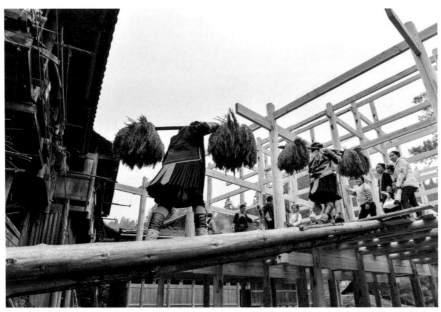

而在以前，吴正怀和大哥、三弟三家人多年共住一座旧房子，每家五六口人只住 30 多平方米，连正式窗户都没有，屋里白天也像黑夜。地方不够，只好搭梯子让孩子住上面。由于获得一笔危旧房改造补助资金，木料采自自家种的 5 亩杉木，吴正怀建新房实际只花费了 2 万多元。

在这个古老苗寨，村民参加婚嫁、建房、满月等喜宴，贺礼只有几把禾谷、一碗糯米饭、几条酸鱼等，没有红包。这个习俗和这个苗寨的历史一样，已经延续 200 多年。据苗寨老人介绍，寨子里九山一地，人均只有几分田。一年种出来的稻谷不够半年的口粮，禾谷在苗家的日常生活中极为珍贵。因此，以禾谷作为贺礼，正是表达了苗家人"五谷丰登""丰衣足食"的美好祝愿。

如今，不仅寨子的自然环境变好了，乌英人的内心环境也变得更好了。寨子边上有一个小山坳，每年都会有大量的鸟从这里迁徙而过。但以前的苗寨自然环境恶劣、食物匮乏，一些村民喜欢在这里打鸟，以作食用。久而久之，这里便被叫作打鸟坳。这几年，人们衣食无忧，"青山绿水就是金山银山"的环保理念也逐渐深入人心，没人在此打鸟，人们也自觉把这个山坳叫作护鸟坳。

亮布有节

亮布是融水苗族自治县苗族传统手工布料，采用蓝靛草作为原料，布料经浸染、上浆、清洗、捶布、涂蛋清、复染、复捶、复涂鸡蛋清、加色、蒸、晾晒等一系列复杂的工艺，再经过数月甚至一年的"千锤百炼"，因而可以长久保持光泽，光泽越亮说明亮布制作的技术越好。但因制作工艺过于复杂，耗时长久，传统亮布曾一度淡出人们的视野。近年来，随着当地旅游扶贫产业的发展和传统文化的复苏，传统亮布制作技艺重现生机。

秋天是乌英苗寨妇女们制作亮布的高峰期。2020年10月25日，举办了桂黔乌英苗寨首届亮布文化节，乌英屯家家户户都在窗前门口挂着几条亮布，还有100多条亮布在芦笙坪进行集中展示。秋日暖阳下，一条条闪闪发光的亮布，在一栋栋木

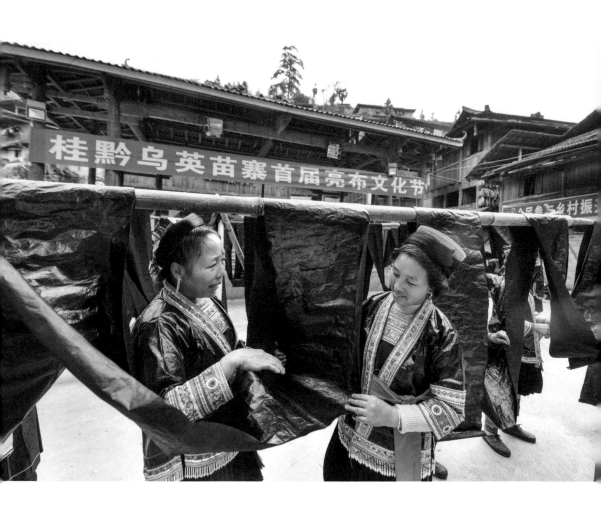

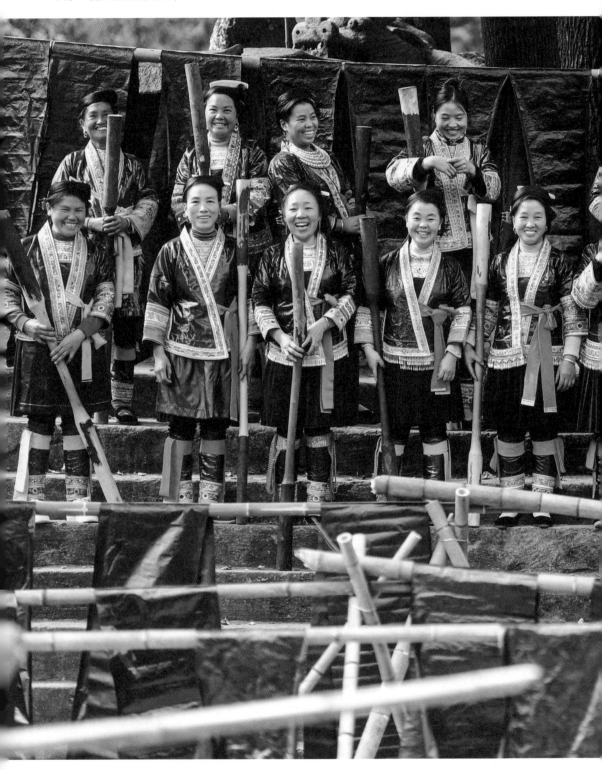

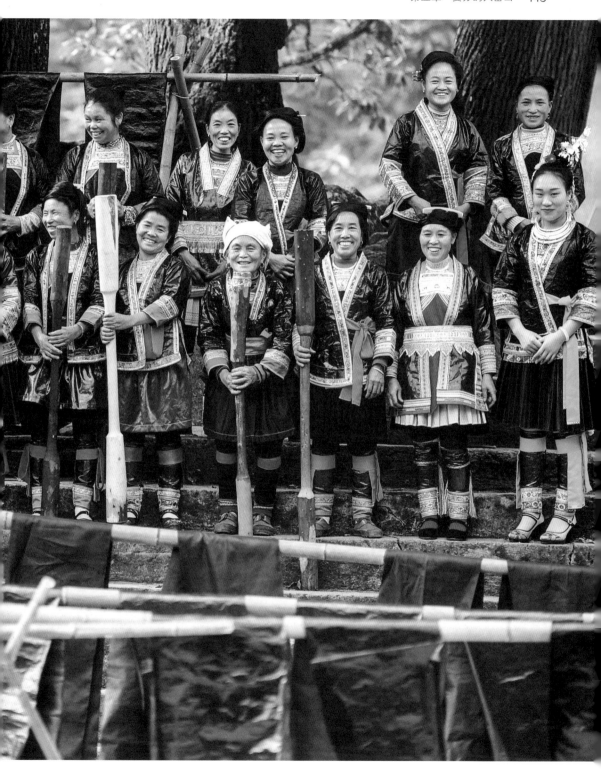

●乌英妇女在展示亮布

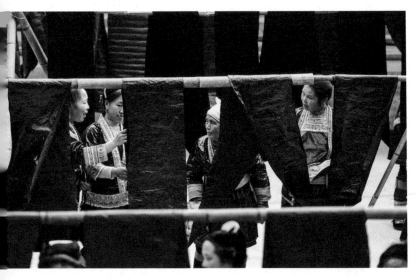

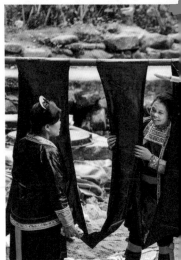

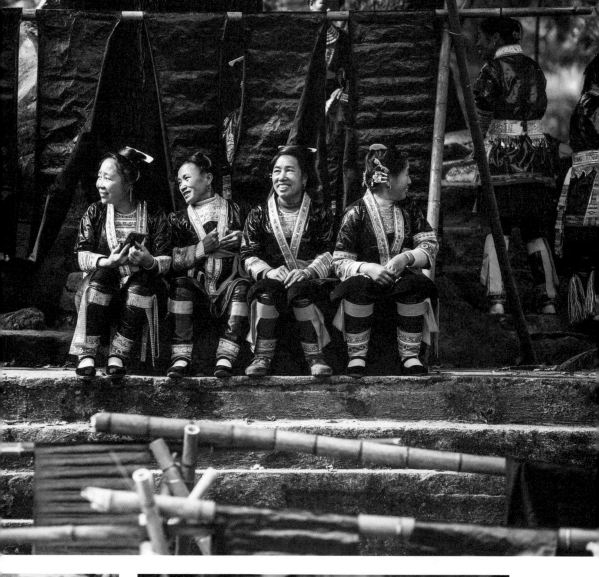

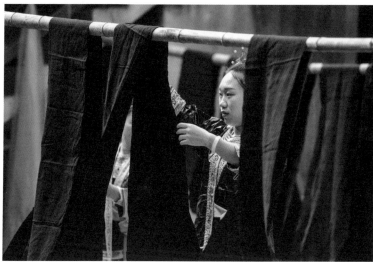

楼间飘扬。

嘿……苗家亮布真漂亮耶！嘿嘿嘹啰，蓝靛蛋清做原料嘞，嘿嘿嘹啰，千锤百炼工艺高嘞，与众不同品质好嘞……

乌英妇女高唱的这首独创的《亮布之歌》，形象生动地展现了苗家古老技艺的独特魅力，也表达了妇女对生活的一种追求、一种美好向往。

驻村扶贫工作队队员覃天阳正在积极联系相关部门，争取在乌英屯建设苗族蜡染、妇女亮布工坊，带动全村标准化、规模化地制作苗族亮布，推动传统亮布工艺的保护、传承和发展，通过文旅结合带动旅游产业的发展，促进当地群众增收。

一路有光

在乌英的课堂上，在烈日下的田间地头，我时常能见到覃天阳忙碌的身影。他多次带着大伙冒酷暑种植高粱、养殖禾花鱼、管护果树。46岁的他是融水苗族自治县县委宣传部派驻乌英的扶贫工作队队员。在工作中，他和乌英群众建立了深厚的感情，

●覃天阳和村民在一起

群众有困难有问题，都是首先向覃指导请教。

乌英苗寨的很多基础设施建设项目，都是覃天阳主动去争取、对接、落实的。今年以来，他写的各类申请报告超过了50个，达数万字。在其组织策划下，乌英夜校——"双语双向"普通话培训班克服了重重困难，得以长期坚持。从融水到乌英需要4个多小时的车程，他经常白天在县城办完事后，就匆匆赶进乌英，就是为了组织妇女们晚上上一节课。妇女们亲切地叫他"天阳哥"。她们有时候会将诗词或山歌修改后送给他，如"明月几时有，把酒问天哥""小小的一杯酒，敬给我天哥"等。

2020年4月，党鸠村又来了一名"90后"驻村扶贫工作队队员——郑昌昊。他从小在城市长大，没有在农村生活过。驻村后，一开始他对偏远苗寨的饮食和住行都很不适应。尤其让他犯怵的是，党鸠村各村屯之间距离较远，山路弯曲难走且没有路灯，而扶贫工作又经常需要走夜路。

5月的一天，郑昌昊在乌英苗寨开展扶贫工作，工作结束时已是晚上9点多。一阵犹豫后，郑昌昊鼓起勇气，将耳机音乐音量调到最大，然后跨上摩托车，一人一车冲进茫茫的黑夜。弯弯曲曲的山路上，只有他一个人在骑车，四周寂静得可怕。灯光闪过，树影摇曳，都令郑昌昊心惊胆战，毛骨悚然，他在

心里暗暗祈祷：车子可千万别在半山腰抛锚啊。这辆二手摩托车是他不久前花 500 块钱买的，经常出现半路熄火、轮胎漏气等问题。越害怕发生的事情越会发生，当他骑行到山坳口时，摩托车突然熄火了。此时，距离宿舍还有大半路程，郑昌昊多次尝试点火，但都失败了。好在过完坳口就是下坡路，他一边溜坡一边打火。幸运的是，在溜坡大约 1 公里后，摩托车打火成功了。郑昌昊回忆说，当时路上的风吹草动都能把他吓得半死，平时花 20 分钟就能回宿舍，这次却用了 1 个多小时。回到宿舍时他才发现，全身衣服已经被汗水湿透了。

　　每天晚上，郑昌昊从村委骑车到乌英，广播通知妇女们来上课。广播之后，他就到教室，整理课桌椅，再把上课的内容写到黑板上，准备好签到本，然后等待妇女们来上课。郑昌昊第一次登上讲台时，由于自己不会说苗语，很多时候都是靠肢体语言来表达，他心里很忐忑，怕妇女们笑话。妇女们非但没有不适应，反而很认真地听课。

　　驻村半年多以来，郑昌昊在不知不觉中已经熟悉了这里的一草一木，把苗寨当成了自己的家。每天夜里在大苗山深处骑行穿梭，郑昌昊脑海里都是妇女们快乐学习、同事们努力工作、群众齐心建设家园的场景，偶尔还会从容地把车停在路边，然

●郑昌昊和村民在一起

后仰望璀璨的星空。

近年来，在覃天阳、韦桂华、黄劲、韦成勇、黄鼎业、陈令贤等几批驻村第一书记和扶贫工作队队员的不懈努力下，乌英的脱贫攻坚工作取得了很大成效，基础设施逐步完善，苗寨面貌焕然一新，建档立卡贫困户已全部实现脱贫摘帽。田螺、杉木、优质稻、特色水果等产业逐渐兴起，亮布、蜡染、芦笙等传统民族文化逐步振兴，乌英在乡村振兴的征程中也将会收获更多。

后　记

　　2017 年年底至今，我在乌英已经度过了三年的时光。

　　生逢最好的时代，记录最美的时光，是幸运的。多年来脱贫攻坚的伟大实践已经证明了这样一个真理：脱贫振兴，离不开国家强盛、民族复兴、产业兴旺和人民自强。

　　我的"苗山脱贫影像志"已经茁壮成长，乌英苗寨也发生了翻天覆地的变化，乌英人正以更加自信和勤奋的精神面貌在这片土地上继续耕耘着。

　　一辈子几乎没有走出大山的乌英妇女从"一句普通话都不会说"到现在已经能够用普通话进行一些日常的交流，甚至还能练字吟诗，唱歌跳舞。敢于表达、勇于交流的她们在脱贫产业、美化乡村等各项工作中将会发挥越来越重要的作用。

　　有一位支教老师利用工休和国庆长假，来到乌英授课半个多月。临走的前一天晚上，她和妇女们拥别，然后背过身默默地抹眼泪。妇女们打着手电筒走在回家的路上，她望着远去的点点亮光，对着夜空，又一次感慨：她们以后的学习，该怎么办？坚持了半年，如果没有人来教她们，放弃了，就可惜了。我说，放心吧，一定还会有

老师来的。

和这位支教老师一样，很多人都在为乌英苗寨默默付出。即使结束了一段时间的工作，离开了苗寨，他们还是会牵挂这里。

总有一种力量，催人奋进；总有一种情怀，令人难忘。举办亮布节、筹建蜡染坊、创作亮布舞、芦笙文化进校园、挖掘苗年文化、展示农耕文化……民族文化的魅力令人着迷，其振兴令人期待。古老的乌英，正迎来文化振兴的好时期。

乡村振兴大幕已经拉开，民族团结进步示范村开始建设……乌英的各项建设正在进入一个新的阶段。

当然，在脱贫攻坚过程中，乌英苗寨不可避免地出现了一些新问题，但我们一直在努力解决。

我想，只要大家都怀着一颗初心和满腔热情，以更加贴近实际、更加科学、更加从容的态度去开展各项工作，"苗山脱贫影像志"之树、"乌英脱贫攻坚和乡村振兴"之树、乌英苗寨之树，以及我们种植的数千棵树苗，一定都会在五年或十年之后迎来开花结果。

"劳动最幸福，学习最光荣，乌英欢迎您……"无论身在何方，我的耳畔都会时常响起乌英人的声音，那是山区人们纯朴、奋进、自信的乐章。

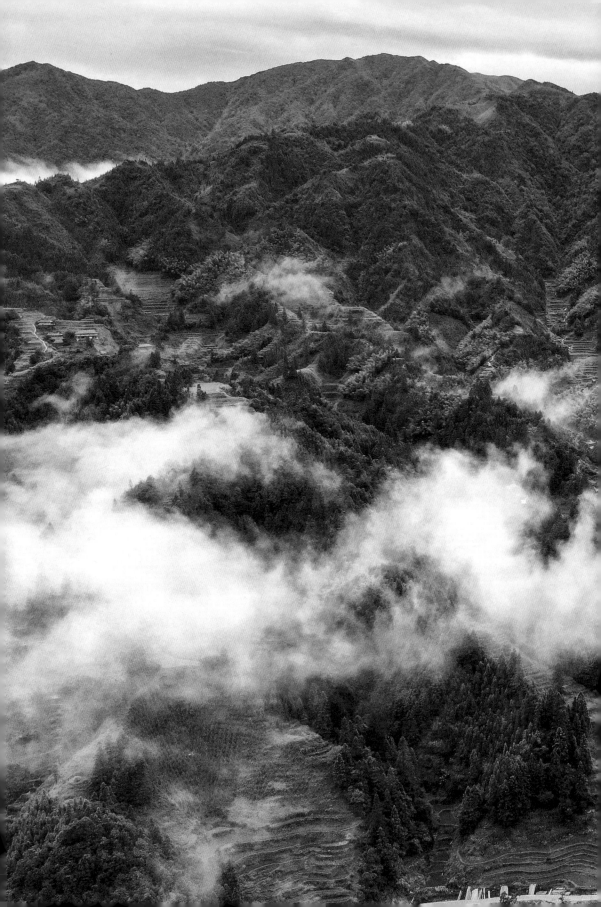

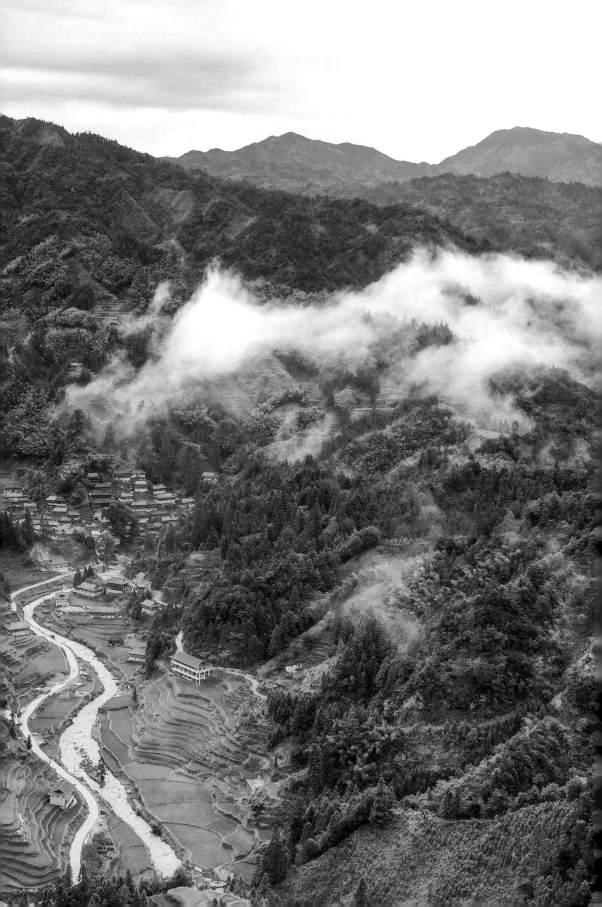

乌英大事记

2003 年，完成农网改造，村民用上了电。

2009 年，乌英苗寨的第一个大学生吴辉忠走出大山，到南宁求学。

2015 年，乌英小学新校舍竣工。

| 2003 | 2008 | 2009 | 2010 | 2015 | 20 |

2008 年，村民梁秀前买了乌英苗寨的第一辆摩托车。

2010 年，人饮工程、消防设施建设开工，村民用上了自来水。

2016 年，屯级公路开始硬化建设，乌英苗寨进入住建部中国传统村落名单。

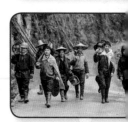

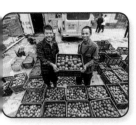

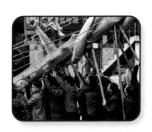

2017 年，成立水果种植专业合作社。

2019 年，南岑至乌英公路竣工，芦笙柱、芦笙坪建造，路灯亮化。

2017　2018　2019　2020

2018 年，乌英联合党支部楼竣工，戏台建成，实施传统村落楼底硬化、化粪池改造。

2020 年，92 户贫困户全部脱贫。芦笙岛、风雨桥、铁架桥、滚水坝、教学楼改造项目完成，排污工程、第三条公路、铁索桥开工建设。